Merry People

『Merry People』을 소개합니다.

이 책은 드로잉메리 작가의 작품을 아크릴물감으로
직접 채색할 수 있는 컬러링 아트북입니다.
자신만의 즐거움에 빠져 있는 사람들을 담았어요.

튜토리얼북에서는
물감의 특징, 필요한 도구, 추천하는 물감,
아크릴그림의 기초를 꼼꼼하게 알려드립니다.
이어서 드로잉메리 작가의 작품 **20**점과
그림마다 채색하는 방법을 담았습니다.

컬러링북은
작가가 사용한 것과 똑같은 **220g** 도화지에
스케치 라인이 프린트되어 있습니다.
이 종이는 여러 번의 테스트 후 작가가 직접 선택한 종이로
편리하게 한 장씩 뜯어서 그릴 수 있도록 제본했습니다.

영상 튜토리얼을 활용해보세요.
채색하는 모든 과정을
유튜브 youtube.com/jabang2017
블로그 blog.naver.com/jabang2017에서 볼 수 있습니다.

+ 기분이 좋아지고 마음이 평온해지는 건 덤입니다.

Contents.

Prologue.

#10. 그리운 기억

#11. 언덕에서

#12. 아름다운 메리들

#13. 뽀글 메리

#14. 빵을 샀습니다

#15. 뒷모습

#16. 냠냠

#17. 좋아하는 시간

#18. 같이 갈래?

#19. 촤!

#20. 수풀 속

Prologue.

많은 분이 그린 『Merry Summer』를 SNS를 통해 봐왔어요.
'어느 쪽이 내가 그린 건가' 싶을 정도로 정확하게 표현한 분들과,
독특하게 자기만의 색으로 그린 분들,
또 조금 익숙하지 않은 붓질에서 나오는 재미난 표현들까지!
놀라기도 하고 웃음 짓기도 하며
저는 여전히 또 다른 Merry Summer를 보내고 있어요.

이번 책에는
즐거움을 가진 사람들을 통칭하고 있는 캐릭터
'메리'들을 한데 모았습니다.
날을 거듭할수록 해를 거듭할수록
수많은 메리들이 제 머릿속에 차곡차곡 쌓입니다.
저의 상상에서, 일상에서, 여행에서 만난 메리들을
이 책에 골고루 담았어요.
여러분이 느낀 즐거움과 통하는 메리들이 많았으면 좋겠습니다.

저는 여전히 아크릴물감으로 종이를 덮고
또 덮으며 그림을 그립니다.
우리 계속해서 함께 미끄러지듯 부드럽게
여러 겹으로 단단하게 즐겨요!

2018년 겨울
드로잉메리 이민경

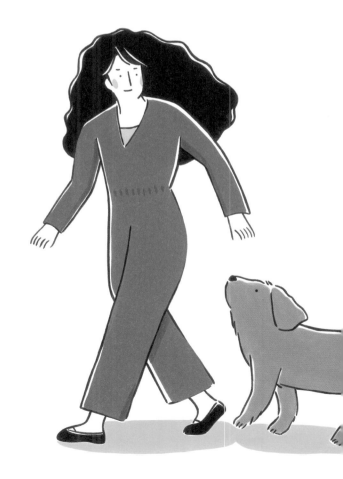

아크릴물감 소개.

☞ 아크릴물감은 수채화물감처럼 물을 사용해서 그립니다.

☞ 수채화물감처럼 물의 농도로 투명도를 조절하며 그릴 수도 있고, 유화물감처럼 질감을 표현할 수도 있어요.

☞ 아크릴물감은 금방 마르고 굳습니다.

☞ 금방 마르기 때문에 덧칠하기 좋아요. 여러 번 덧칠해 완성할 수 있어서 초보자에게 최적입니다. 특히 제가 칠하는 방법은 특별한 기술 없이 깨끗하게 덧칠만 하면 되기 때문에 쉽게 따라 하실 수 있을 거예요.

☞ 금방 굳기 때문에 물감을 필요한 만큼 짜서 써야 해요. 수채화물감처럼 굳은 후에 물로 녹여 쓸 수 없어요.

☞ 휴대하기 어려워요. 시중의 아크릴물감은 튜브의 용량이 커서 가지고 다니기엔 너무 무거워요. (그래서, 작은 튜브로 스페셜 세트를 만든 거랍니다!)

☞ 스윽스윽 칠하는 느낌이 좋아요. 제가 그리는 영상을 보고 힐링 된다는 분들이 많으신데요. 물감이 밑 소재를 완전히 덮으며 칠해질 때의 그 느낌을 저도 무척 좋아합니다. 제가 아크릴을 쓰는 이유도 그것 때문이에요.

물감과 도구.

1. 아크릴물감
☞ 쉴드(SHIELD) 스탠다드 소프트 아크릴컬러
☞ 『Merry People』 스페셜 아크릴물감

아크릴물감은 화방이나 알파문구, 드림디포 같은 문구점에서 구할 수 있지만 아이들을 상대로 하는 작은 문구점에는 없을 수 있습니다. 그래서 저는 온라인 화방을 추천해드려요. 원하는 것을 쉽게 찾아서 골라 살 수 있고, 배달까지 해주니까요. 포털사이트에서 '화방'이라고 검색하면 찾을 수 있어요.

아크릴물감에도 여러 브랜드와 라인이 있는데요. 같은 색이라도 브랜드마다 조금씩 느낌과 색감이 달라요. 제가 쓰는 물감은 '쉴드'라는 국산 브랜드의 '쉴드 스탠다드 소프트 아크릴컬러(Standard Soft Acrylic Color)'입니다.

검색해서 찾아보실 때는 '쉴드 스탠다드 소프트 아크릴'까지만 쓰면 돼요. 같은 브랜드에 '스페셜'이나 '모노폴리'라는 라인도 있지만 저한테는 버터처럼 부드럽게 펴 바를 수 있는 '소프트'가 더 맞더라고요. 어떤 색깔의 물감을 쓰는지는 12~13쪽에 정리해두었어요.

2. 붓

☞ 납작붓 : 화홍 유화/아크릴용 붓 848F 4호, 8호
☞ 둥근붓 : 화홍 수채화용 붓 700R 4호
☞ 둥근붓 대용 : 유니 포스카 마카(PC-1M)

제가 실제로 사용하는 붓인데요. 사실 자신에게 편하다면 어떤 붓이든 상관없습니다. 제가 위의 납작붓을 선택한 이유는 붓모에 탄력이 있는 편이고, 적당히 넓적해서예요. 또 붓모의 앞이 둥글납작해서 뉘어서도, 옆으로 세워서도 사용할 수 있어 사이사이 채색하기 적합한 붓이에요.

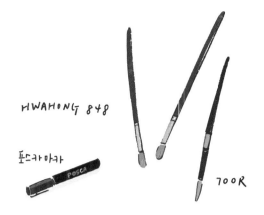

HWAHONG 848

포스카마카

700R

둥근붓은 스케치 라인을 그리거나 세밀한 곳을 칠할 때 쓰입니다. 4호가 두껍다는 분들도 있는데요. 같은 종류의 붓으로 더 얇은 것은 2호와 1호가 있습니다. 2호도 그리기에 적당하지만, 사실 4호와 큰 차이는 없어요. 1호는 차이가 좀 있지만 붓모의 양이 적은 만큼 탄력이 떨어져 오히려 컨트롤하기 힘들 수도 있습니다. 만일 4호로 그리기 힘들다면 포스카 마카로 마무리하는 것을 추천합니다. 펜이라서 쉽게 사용할 수 있고, 결과는 더 만족스러울 거예요.

3. 팔레트

☞ 종이팔레트, 『Merry People』 스페셜 종이팔레트
☞ 아크릴물감용 플라스틱 팔레트

저는 주로 종이팔레트를 썼어요. 낱장의 코팅된 종이를 여러 장으로 묶은 것인데 코팅된 쪽에 물감을 짜서 쓴 다음, 다 쓰고 나면 뜯어서 버리고 다음 장을 쓰는 팔레트예요. '종이팔레트'나 '종이파레트'로 검색하면 나옵니다. 『Merry People』 스페셜 아크릴물감 세트'에는 포함되어 있으니 준비하지 않으셔도 돼요.

『Merry Summer』를 그리는 분들이 기발한 아이디어로 팔레트를 만드신 것을 보았어요. 플라스틱 책받침이나 플라스틱 L파일 홀더에 랩을 씌워 사용하기도 하고, 플라스틱 용기들을 재활용하는 분들도 있었습니다. 모두 좋은 방법입니다. 색을 섞거나 그리는 도중 팔레트가 물에 젖어 찢어지지만 않는다면, 어떤 것이든 사용할 수 있어요.

4. 물통

☞ 스파게티소스 등을 먹고 난 유리병
☞ 아이스용 테이크아웃 플라스틱 컵
☞ 미술용 플라스틱 물통

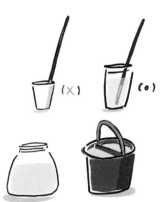

물만 담기면 무엇이든 됩니다. 다만, 아크릴물감으로 그림을 그릴 땐 쓰다가 만 붓을 꼭 물통에 넣어둬야 하는데요. 그렇기 때문에 붓을 물에 담갔을 때 물통이 너무 낮거나 가벼워서 넘어갈 정도만 아니면 됩니다. 그리고 아크릴물감은 붓을 빼면 금세 물이 탁해지고 더러워져서 용량이 조금 큰 것이 좋습니다. 특별히 미술용 플라스틱 물통을 사지 않아도 돼요. 저는 개인적으로 유리병을 좋아해서 무언가 먹고 남은 병을 즐겨 씁니다.

5. 붓을 닦아낼 수건

☞ 붓을 닦아낼 전용 수건
☞ 휴지

붓에 묻은 물이나 물감을 닦아낼 무언가가 필요합니다. 붓대에 물기가 많으면 그리다가 붓이 손에서 미끄러지고, 미끄러진 붓이 그림 위로 떨어질 때가 있어요. 제법 있는 일이라서 물통에 있던 붓대의 물기는 닦아내고 그리는 게 좋습니다. 또 색을 섞을 때, 물의 농도를 조절하기 위해서 물기를 닦아내야 할 때도 있으니 물통 옆에 휴지나 수건은 필수입니다. 오래된 수건이나 행주를 사용하면 좋아요. 저는 비교적 얇은 수건을 하나 정해서 사용하고, 카페에서 한두 장씩 남아 가져오게 되는 티슈를 모아 두었다가 쓸 때도 있습니다.

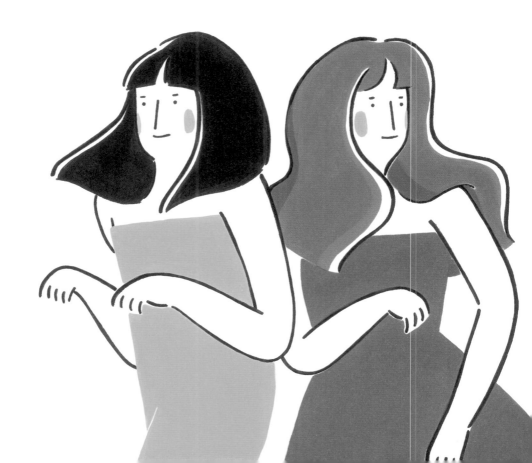

드로잉메리의 물감 11가지.

『Merry People』에는 총 11가지 색이 쓰였어요. 11가지이지만 섞어서 쓰면 다양한 색을 표현할 수 있습니다. 『Merry Summer』와는 다른 색들로 바꾸었는데요. 붉은색들과 차분한 색감들로 교체되었습니다. 하지만 포기할 수 없는 색도 몇 가지 있었습니다. 메리의 볼을 그려줄 중요한 코랄 레드와 제가 사랑하는 옥사이드 그린, 시아닌 블루는 아마도 언제까지나 들고 다닐 것 같아요. 색 이름은 제가 쓰고 있는 '쉴드 스탠다드 소프트 아크릴컬러'를 기준으로 했습니다.

1. 화이트
색이 없다고 할 수도 있지만 너무나 중요한 역할을 합니다. 화이트는 다른 색과 섞었을 때 색을 부드럽게 만들어줄 뿐만 아니라, 발색력을 높여주는 보조제 같은 물감이에요.

2. 블랙
생활에서도 너무나 가깝게 지내는 색이지요. 그만큼 익숙하지만 또 색상으로 표현되었을 때는 '이게 색일까?' 하는 느낌을 주기도 합니다. 이번에는 블랙을 좀 더 적극적으로 사용했습니다. 블랙으로만 칠한 모자, 옷, 머리카락 등 많아요. 하나의 색으로도 어색하지 않은 블랙을 느껴보세요.

3. 레드 오크
메리들의 머리카락을 채색할 때 옐로우 오크나 화이트 등과 자주 조합될 색이에요. 『Merry Summer』에서 쓰인 번트 시엔나와 비슷한 브라운 계열입니다. 단순하게 말한다면 조금 진하고, 조금 더 붉습니다. 무척 부드러운 성질이 있어서 레드 오크를 섞어 쓰면 조금 미끄덩한 느낌을 받을 수 있습니다. 그래서 한 번만 칠해서는 매끈하게 채색하기 어려워요. 하지만 여러 번 차분하게 덧칠한다면 결과는 만족스러울 거예요.

4. 버밀리온 틴트
쨍한 빨강과 주황 사이에 있는 색입니다. 밝은 빨간색이라고 봐도 좋을 것 같아요. 이름처럼 아주 선명한 느낌의 색입니다. 그러다 보니 화이트나 옐로우를 섞어서 쓰기도 하는데 강렬하게 표현할 때 단색으로는 이 만한 색이 없습니다.

5. 코랄 레드
제가 버리지 못한 색 중 하나입니다. 메리의 볼을 대신할 만한 색이 있었지만 2% 부족한 느낌을 대체할 수는 없어서 코랄 레드를 그대로 쓰기로 했습니다. 이번에 새롭게 합류한 버밀리온 틴트와 함께 섞어 쓰면 쨍함은 줄어들고 강렬함은 더해주는 멋진 조합을 느낄 수 있을 거예요.

6. 옐로우 오크

메리의 머리카락을 칠할 때 레드 오크와 자주 섞게 될 거예요. 저는 특히 레드 오크와 옐로우 오크가 섞일 때의 느낌을 좋아합니다. 단지 섞는 것일 뿐인데도 뭔가 잘 어우러지며 조색 되는 것을 보고 있자면 기분이 좋아져요. 여러분도 공감하셨으면 좋겠어요!

7. 퍼머넌트 옐로우 라이트

레몬색의 상큼한 옐로우입니다. 다른 색과 만나면 밝은 기운을 불어 넣어줘요. 하지만 이 기분 좋은 색의 단점은 다루기 약간 까다롭다는 거예요. 레드 오크와 비슷하게 칠할 때 미끄덩하거든요. 레드 오크보다 그 느낌이 좀 더 강합니다. 겉도는 느낌이 있어 발색력도 떨어지고요. 퍼머넌트 옐로우 라이트를 섞은 색을 칠할 때, 첫 번째 채색에서는 물을 많이 섞어 슬쩍 가볍게 칠하는 것이 좋습니다. 이 과정을 즐기며 차분하게 3회 정도 덧칠해주면 좋은 결과를 얻을 수 있을 거예요.

8. 옥사이드 그린

여전히 뺄 수 없는 색입니다. 무섭게 어두운 초록도, 밝은 연두의 느낌도, 쨍한 초록의 느낌도 아닌 적당함이 있는 옥사이드 그린을 참 좋아합니다. 붓자국이 많이 남지 않는 색이기도 합니다.

9. 올리브 그린

평소 좋아하는 색인데 지난 『Merry Summer』에서는 안타깝게 탈락했어요. 올리브 그린은 밝은색과 섞으면 오묘하면서도 기분 좋은 색이 됩니다. 따뜻한 느낌이 나기도 하고요.

10. 블루 그레이

이름 그대로 블루과 그레이의 느낌이 동시에 나는 색입니다. 단색으로만 써도 예쁜 색을 내서 자주 쓰이는 색입니다.

11. 시아닌 블루

파란색 계열 중 최고라고 생각해요. 발색도 좋고 이곳저곳에 섞여도 자신의 역할을 잘 해낸다고 해야 할까요. 단색으로도 예쁘고 조합하여 쓰기에도 좋습니다. 이번에는 화이트와 섞어 예쁜 하늘색을 표현하는 데 자주 사용되었어요.

아크릴그림 시작하기.

생각한 것보다 더 느긋한 마음과 집중력이 필요한 시간이 될 거예요.
하지만 이 과정들을 하나하나 즐기다 보면 분명히 특별한 매력을 느낄 거예요.
제가 알고 있는 그 매력을 여러분과 함께 나누고 싶어요.

물감 짜고 색 섞기

물감이 튜브 밖으로 나오면 굳기 시작하니 필요 이상의 양을 짜는
것은 추천하지 않아요. 그렇다고 짜고 바로 굳어버리는 것은 아니
니까 걱정하지 않아도 됩니다. 칠할 시간은 충분해요. 바람이 불거
나 건조한 날에는 더 빨리 굳고, 습기가 많은 여름에는 천천히 굳는
편이에요.

메리식 물감 섞는 법

1. 섞으려는 색의 물감을 나란히 짭니다.
2. 그 옆에 물감을 조금씩 덜어가며 섞습니다.
3. 한 번에 원하는 색을 만들기는 어려워요.
만들려고 하는 색과 비교하며
'음, 색깔이 좀 진한데? 그럼, 이걸 더 섞자'
'너무 붉은가. 그럼 이걸 더.'
이런 식으로 원하는 색을 만들어갑니다.

꼭 붓모를 정리한 후 그려야 합니다.

물감을 섞고 나면 붓에 물감이 떡이 지듯 묻어 있을 거예요.
붓모를 팔레트에 대고 돌려가며 물감을 덜어내주세요.
그러면서 붓을 정리합니다.
붓을 정리하지 않고 채색하면 물감이 뭉친 채 칠해질 수도 있어요.

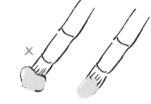

붓에 묻은 물감은 물통 바닥이나 모서리에 콩콩 치며 씻으면 더 잘 빠집니다.
납작붓은 납작하게 콩콩 때려주세요.

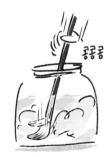

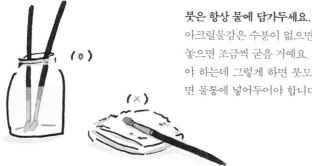

붓은 항상 물에 담가두세요.

아크릴물감은 수분이 없으면 바로 굳어버리기 때문에 붓을 대충 씻어 내려 놓으면 조금씩 굳을 거예요. 굳으면 씻어내기 어렵고 물감을 뜯어내듯 떼어야 하는데 그렇게 하면 붓모는 금방 망가집니다. 바로 사용할 것이 아니라면 물통에 넣어두어야 합니다.

또 아크릴물감의 특성상 수채화를 그릴 때처럼 붓을 오래 사용하기 힘듭니다. 한 번 망가지기 시작한 붓모는 사실상 회복이 어렵습니다. 하지만 그리는 동안 붓을 물에 담가놓는 것을 잊지 않고, 그림을 그린 후에 비누로 손에 거품을 만든 후 거기에 붓모를 문질러 잘 씻어 보관한다면 『Merry People』 한 권을 채울 때까지는 충분히 쓸 수 있을 거예요.

채색하기

스케치 라인에 얽매이지 말고, 자유롭게 칠해요.
메리들을 채색할 때 스케치 라인을 꽉 채워서 칠하지 않아도 돼요.
저는 라인에 꽉 차지 않게 흰 부분을 남겨두고 채색하는데요.
그렇게 하면 경계가 자연스럽게 표현되어서 좋아요.
혹시 라인을 벗어나도 괜찮으니 즐겁게 자유롭게 칠해주세요.

물감은 기본 2~3회 덧칠합니다.

적어도 두세 번 덧칠해줘야 원하는 색감으로 표현할 수 있어요.
한 번만 칠하고 나서 보면 엄청 얼룩덜룩 지저분해 보일 거예요.

그렇다고, 포기하지 마세요!
두 번째 칠할 땐 더 잘 덮일 거예요.

덧칠하는 시점은
먼저 칠한 물감이 완전히 마르고 나서예요.
이때는 처음 칠한 것보다 물을 더해 물감 농도를 약간 더 묽게 해주면 좋아요.
물감을 많이 묻혀서 덧칠하면 오히려 고르게 칠해지지 않을 수 있어요.
떡이 진다고 할까요. 아크릴은 종이를 덮는 듯한 물감이어서
물감이 많을수록 묵직해지고 두꺼워지면서 컨트롤이 안 될 수 있답니다.
묽게 덧칠해주면 붓자국은 잘 안 남고 얇게 덮이기 때문에 고르게 깨끗해집니다.

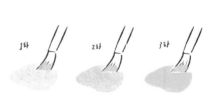

채색하는 곳에 맞게 붓을 바꿔 써야 해요.

메리를 채색할 땐 납작붓 4호를 기본으로 써요.
넓은 면적을 칠할 땐 8호를 썼습니다.
아주 좁은 면이나 선, 스케치 라인을 그려줄 때는 둥근붓을 사용하고요.
채색하다가 귀찮더라도 상황에 맞게 붓을 바꿔 써주세요.
좁은 면을 큰 납작붓으로 칠하면 예쁘게 칠하기 어렵고,
넓은 면을 둥근붓으로 칠하면 터치한 흔적이 많이 남게 되거든요.

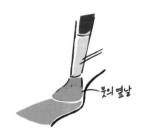

납작붓의 붓모 옆 날을 활용합니다.

채색할 때 주로 라인 주변의 경계부터 칠하게 되는데요.
이때 둥근붓을 사용하면 터치 흔적이 많이 남아요.
납작붓을 납작하게 해서 붓모의 옆 날을 활용해 채색하면
자연스럽게 칠해져요.

붓의 모든 면을 쓸 수 있다는 걸 기억해주세요.

납작붓은 양면이 있잖아요. 채색하다가 뒤집어서 반대쪽 면으로도
칠할 수 있고 붓끝을 세워 좀 더 가늘게 칠할 수도 있고요.
붓을 요리조리 돌려가며 써보세요.

붓자국을 남기지 않고 매끈하게 칠하려면

1. 납작붓으로 물감을 '펴 바르듯이' 채색합니다.
2. 적어도 2~3회 덧칠합니다.
3. 덧칠할 때는 물을 많이 섞어 묽게 한 후 여러 번 칠합니다.
4. 붓에 물감을 충분히 묻힙니다. 붓 끝이 갈라지며 칠해지는 건
 물이 적거나 물감이 적다는 신호예요.

채색의 마무리는 스케치 라인 정리

원래 저는 연필로 스케치를 하고, 블랙 아크릴물감으로 라인을 그린 후 채색에 들어가요.
그리고 채색이 끝나면 다시 블랙 아크릴물감으로 스케치 라인을 정리하는데요.
책에는 처음 그려보는 분들을 위해 블랙 아크릴물감으로 라인을 그려서 인쇄해두었어요.
채색의 마지막 단계가 '스케치 라인을 정리한다'인데요.
블랙 아크릴물감으로 그려주면 됩니다. (그리지 않아도 되고요.)
가늘게 라인을 그리는 게 너무 어렵게 느껴진다면 '포스카 마카'를 사용해도 돼요.
조금 번짐이 있고, 아크릴물감과는 질감이 좀 다르지만
쉽고 편하게 스케치 라인을 정리할 수 있을 거예요.

스케치 라인 얇게 잘 그리는 법

1. 둥근붓의 붓모 끝을 가늘게 모아줍니다.

팔레트에 붓을 돌려가며 정리해주세요.

2. 붓대를 최대한 일자(1)로 세워줍니다.

붓모가 종이에 많이 닿을수록 굵게 그려지니까요.

3. 한 번에 그리려 하지 말고, 조금씩 조금씩 진행하며 선을 그립니다.

4. 스케치 라인도 덧칠해야 합니다. 처음엔 아주 흐리다 싶을 정도로 그어준 다음, 덧칠하며 진하게 만들어주세요.

잠깐! 시작하기 전에

1. 얼른 칠해보고 싶겠지만 8~17쪽을 꼭 읽어주세요. 이 부분을 알고 시작하면 더 쉽게 그릴 수 있어요.

2. 저는 납작붓 4호와 8호, 둥근붓 4호를 썼습니다. 붓 호수는 자신에게 맞는 걸 선택해도 돼요.

3. 예를 들어 머리카락에 명암을 입히려면 전체적으로 머리색을 칠한 후 그 위에 명암 색으로 덧칠해줍니다. 바탕에 명암을 입히려면 바탕을 전부 칠한 후 그 위에 명암이나 그림자를 넣고요. 명암도 여러 차례 덧칠해야 합니다.

4. 집중해서 찬찬히 채색해야 하는 순간이 필요할 땐 **Keep Calm.**이라고 표시했습니다.

5. **Mary's Letter**는 드로잉메리 작가님이 작품 속 메리에 대한 소개나 작품에 대한 이야기를 들려주는 코너입니다.

6. 컬러링북의 스케치에서 회색 라인은 '연필 선', 검은색 라인은 '스케치 라인'이라고 표기했습니다.

7. 꼭 기억할 것 두 가지! 하나, 최소 2~3회 덧칠한다. 명암도 덧칠한다. 둘, 붓이 갈라지는 건 물이 적거나, 물감이 적기 때문이다. 이것만 기억해도 훨씬 그리기 편할 거예요.

Tutorial

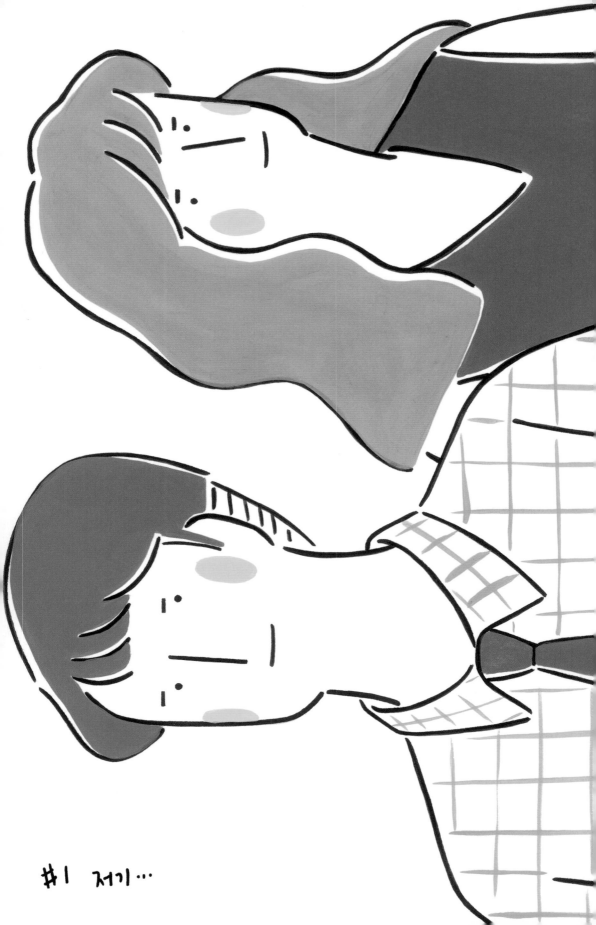

#1 저기…

채색하기

0. 다섯 가지 물감이 필요해요.
옥사이드 그린, 옐로우 오크, 코랄 레드, 화이트, 블랙.

1. 잠시 채색 그림을 봐주세요.
두 가지 색으로만 그리는 그림입니다. 아주 간단해요. 둘 사이에 묘한 감정
이 이어진 느낌을 색으로 연결하고 싶었어요. 두 가지 색을 다른 색으로 바
꿔도 좋고, 메리의 민소매 상의나 남메리의 셔츠를 다르게 디자인해도 좋
습니다.

2. 그린 계열부터 칠합니다.
〔옥사이드 그린+화이트〕 화이트는 약간만 섞습니다. 남메리의 머리카락과
넥타이, 메리의 민소매 상의를 채색합니다. 남메리의 앞머리는 작은 납작붓
으로 그리는 게 편할 거예요.

3. 브라운 계열을 칠합니다.
〔옐로우 오크+코랄 레드+화이트〕 메리의 머리카락을 채색합니다. 이때
도 앞머리는 작은 납작붓으로 칠해요. 둥근붓으로 남메리의 셔츠에 바둑
판무늬를 그립니다.

4. 두 사람의 볼을 채색합니다.
〔코랄 레드+화이트〕 묘한 감정 상태라도 메리들의 볼은 여전합니다.

5. 스케치 라인을 정리합니다.
〔블랙〕 둥근붓 또는 포스카 마카로 그립니다.

Color Chip

그린 계열

브라운 계열

메리들 볼

저기…

Mary's Letter
이들의 심상치 않은 기운은 사실 오래되었습니다. 오늘은 커플인 듯 커플 아닌 듯 의상 색상까지 맞아버렸네요.
"저기…" 하고 먼저 용기를 낼 메리는 누구일까요?

채색하기

0. 너와 함께 보낸 소중한 시간을 그려요.
엘로우 오크, 레드 오크, 버밀리온 틴트, 블루 그레이, 코랄 레드, 화이트,
블랙.

1. 풍성한 메리의 머리카락을 채색합니다.
〔옐로우 오크+레드 오크+버밀리온 틴트〕재밌는 것은 머리색과 바탕색을
만들 때 섞는 물감들이 똑같다는 거예요. 이렇게 어떤 색을 어떤 비율로 섞
느냐에 따라 차이가 꽤 큽니다. 머리카락은 옐로우 오크의 비율이 가장
높습니다. 그다음은 레드 오크예요. 버밀리온 틴트는 약간만 섞어주세요.

2. Keep Calm. 머리카락에 밝은 명암을 넣으세요.
〔1의 색+화이트〕머리카락을 풍성하게 표현하기 위해서예요.

3. Keep Calm. 머리카락에 어두운 명암을 넣으세요.
〔1의 색+레드 오크〕메리의 오른쪽 볼 주변과 머리 뒤쪽, 강아지와 겹쳐
있는 부분이에요.

4. 메리에게 검정 치마를 입힙니다.
〔블랙+블루 그레이〕블루 그레이를 섞어 약간 밝은 듯 탁하게 채색했어요.

5. 강아지 털에 그림자를 그립니다.
〔블랙+화이트〕메리의 강아지는 흰 털이에요. 그래서 그림자 정도만 자연
스럽게 표현하려고 해요. 채색 그림을 참고해 연한 회색으로 강아지 털에
그림자를 그립니다.

6. 바탕을 채웁니다.
〔레드 오크+버밀리온 틴트+옐로우 오크〕머리색에 쓰인 물감과 같습니
다. 레드 오크의 비율이 가장 높고, 다음은 버밀리온 틴트, 옐로우 오크 순입
니다. 좀 더 톤다운해주려면 화이트를 아주 조금만 섞으세요. 채색 그림에
서 메리와 강아지 뒤 그림자 쪽도 채워 칠합니다. 그림자는 덧칠할 거예요.

7. 메리와 강아지 뒤로 길게 떨어지는 그림자를 그립니다.
〔6의 색+블랙〕먼저 직선으로 그림자의 경계를 그리고 안쪽을 채웁니다.
물과 물감이 충분하지 않으면 붓이 갈라져서 매끈하게 그리기 어려워요.

8. 메리에게 볼을 그려줍니다.
〔코랄 레드+화이트〕

9. 스케치 라인을 정리합니다.
〔블랙〕둥근붓 또는 포스카 마카로 그립니다.

Mary's Letter
메리에게는 함께 사는 멍멍이가 있어요. 언제 어디서나 함께 있지요. 둘에게는 이미 수많은 사진이 있지만 다시 한
번 제대로 찍어볼까요?

Color Chip

머리카락 　　　　밝은 명암

어두운 명암 　　　검정 치마

강아지 털의 그림자 　　바탕

메리와 강아지 그림자 　메리 볼

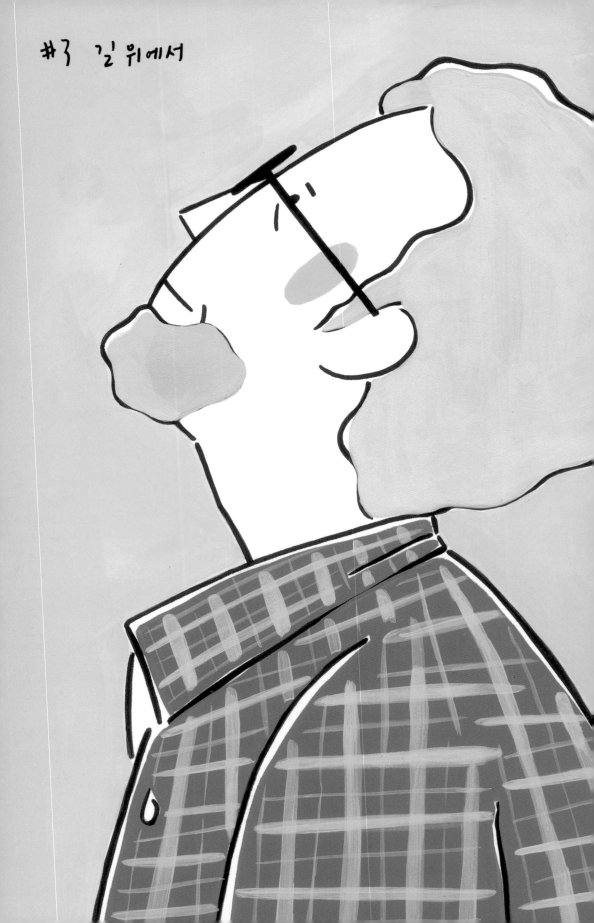

#3 길 위에서

채색하기

0. 갈색 셔츠를 입은 할아버지 메리예요. 무엇을 보고 계신 걸까요?

올리브 그린, 레드 오크, 옐로우 오크, 시아닌 블루, 코랄 레드, 화이트, 블랙.

1. 먼저 셔츠부터 채색합니다.

〔올리브 그린+레드 오크+화이트〕스케치 라인을 꽉 채우지 않고 흰 부분을 남깁니다. 셔츠의 오른쪽 깃과 단추는 칠하지 않아요.

2. 머리카락과 턱수염을 칠한 후, 셔츠의 체크무늬를 그립니다.

〔블랙+화이트+옐로우 오크〕셔츠를 먼저 칠한 이유는 세 부분을 같은 색으로 한 번에 칠하기 위해서였어요. 그러니 물감을 조금 넉넉하게 섞어주세요. 머리카락과 턱수염을 칠할 때는 스케치 라인을 꽉 채우지 않고 자연스럽게 흰 부분을 남겨주세요. 셔츠의 체크무늬는 자신의 느낌대로 긋습니다. 저는 두꺼운 선으로 그리고, 그 사이에 다시 얇은 선을 그려 넣었어요. 이때 옷의 형태는 신경 쓰지 않고 곡선 없이 그냥 직선으로만 표현해도 괜찮습니다.

3. 큰 납작붓으로 하늘을 칠합니다.

〔시아닌 블루+화이트〕시아닌 블루는 아주 조금, 화이트는 많이 섞습니다. 할아버지가 바라보는 곳이 청명한 하늘이었으면 해서 하늘색으로 칠했어요.

4. 볼을 채색합니다.

〔코랄 레드+화이트〕볼 터치는 할아버지도 피해갈 수 없죠.

5. 스케치 라인을 정리합니다.

〔블랙〕둥근붓 또는 포스카 마카로 그립니다.

Color Chip

셔츠

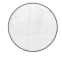

머리카락, 턱수염, 체크무늬

하늘

할아버지 볼

#3 그리메서

Mary's Letter

실제로 뉴욕의 빌딩 숲 한가운데서 만난 할아버지예요. 바쁜 걸음을 옮기는 사람들 틈에서 멍하니 하늘을 쳐다보고 계셨습니다. 멀리서부터 보이던 할아버지는 제가 곁을 지나칠 때까지도 움직이지 않고 그대로 멈춰 서 있었어요. 할아버지 주변으로 후광 같은 것이 느껴지는 듯했습니다. 얼른 그 모습을 사진으로 찍었는데, 주변이 회색빛으로 가득해 너무나 삭막한 느낌이었어요. 그래서 파란 하늘을 선물하고 싶은 마음에 그린 할아버지 메리예요.

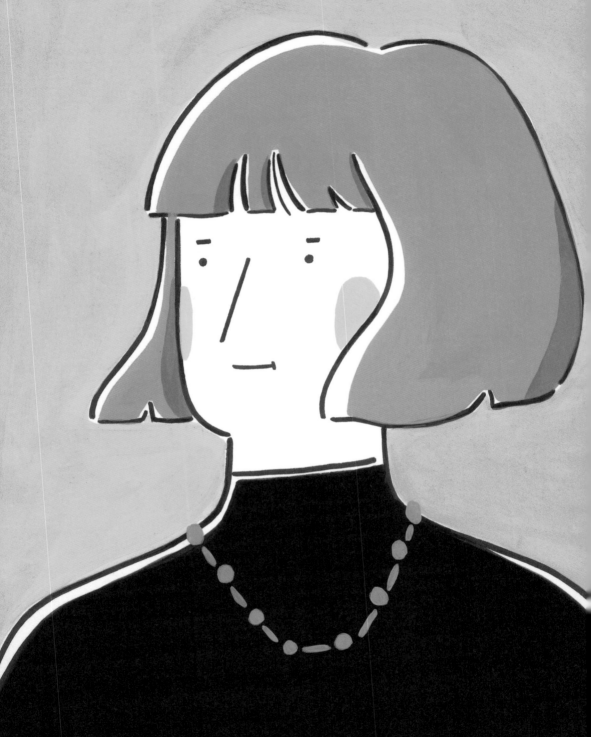

채색하기

0. 물감을 준비합니다.
버밀리온 틴트, 퍼머넌트 옐로우 라이트, 옐로우 오크, 코랄 레드, 화이트, 블랙.

1. 메리의 붉은 단발부터 칠합니다.
〔버밀리온 틴트＋퍼머넌트 옐로우 라이트＋화이트〕채색 그림을 봐주세요. 스케치 라인을 꽉 채우지 않고 흰 부분을 남기고 칠합니다. 앞머리에는 갈래가 많으니 침착해야 해요.

2. Keep Calm. 머리카락에 어두운 명암을 넣어요.
〔1의 색＋버밀리온 틴트〕채색 그림을 참고해 명암을 그립니다. 메리의 오른쪽 볼 옆, 앞머리, 뒷머리를 봐주세요. 밝은 명암은 없습니다. 어두운 명암만 칠해요.

3. 큰 납작붓으로 메리에게 검정 옷을 입힙니다.
〔블랙＋화이트〕블랙에 화이트를 아주 조금 섞은 후 칠합니다. 스케치 라인을 꽉 채우지 않고 흰 부분을 남겨주세요. 답답해 보이지 않게 하기 위해서예요.

4. 붓을 깨끗이 씻은 후 바탕을 채워요.
〔옐로우 오크＋퍼머넌트 옐로우 라이트＋화이트〕붓 자국이 많이 남을 수 있어요. 여러 번 덧칠합니다.

5. 둥근붓으로 목걸이를 그립니다.
〔옐로우 오크＋화이트〕채색 그림과 같지 않아도 돼요. 더 멋지고 화려한 목걸이를 걸어줘도 좋아요!

6. 메리 볼을 그려주세요.
〔코랄 레드＋화이트〕

7. 스케치 라인을 정리합니다.
〔블랙〕둥근붓 또는 포스카 마카로 그립니다.

Color Chip

머리카락

어두운 명암

옷

바탕

목걸이

메리 볼

Mary's Letter

큰맘 먹고 붉게 염색한 머리가 꽤 잘 어울린다. 기분 전환으로 산 목걸이도 마음에 들어. 목걸이가 돋보이도록 검은색 옷을 자주 입어야겠어.

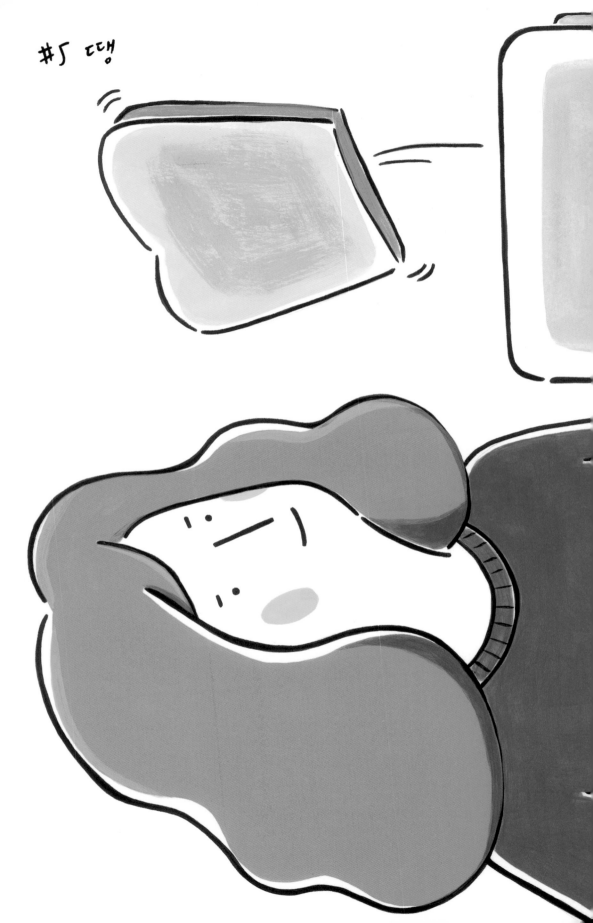

채색하기

0. 빵을 구울 시간이에요. 물감을 준비합니다.

코랄 레드, 퍼머넌트 옐로우 라이트, 레드 오크, 올리브 그린, 옥사이드 그린, 옐로우 오크, 블루 그레이, 화이트, 블랙.

머리카락　　　밝은 명암

1. 큰 납작붓으로 볼륨이 풍성한 어린이 메리의 머리카락을 채색합니다.

〔코랄 레드+퍼머넌트 옐로우 라이트〕머리카락은 스케치 라인을 꽉 채우지 않고 흰 부분을 남기고 칠합니다.

2. 작은 납작붓으로 머리카락에 밝은 명암을 넣습니다.

〔1의 색+화이트〕밝은 명암을 넣으면 좀 더 귀여워질 거에요.

어두운 명암　　　티셔츠

3. Keep Calm. 작은 납작붓으로 머리카락에 어두운 명암을 넣습니다.

〔1의 색+레드 오크〕채색 그림에서 머리카락 끝, 앞머리 안쪽을 봐주세요. 붓 자국이 많이 남을 수 있지만, 덧칠하면 되니까 속상해하지 마세요.

4. Keep Calm. 머리색과 잘 어울리는 티셔츠를 입습니다.

〔올리브 그린+옥사이드 그린+퍼머넌트 옐로우 라이트〕발색력이 떨어지고 붓 자국도 많이 남을 거에요. 칠하기 어렵다면 화이트를 조금 섞으세요.

식빵 넓은 면　　　식빵 옆면, 노릇노릇

5. 땡! 갓 구워진 식빵의 넓은 면만 먼저 채색합니다.

〔옐로우 오크+화이트〕화이트의 비율을 높여 색을 만듭니다.

6. 땡! 식빵의 옆면을 노릇하게 칠합니다.

〔5의 색+옐로우 오크+레드 오크〕

7. 땡! 식빵의 넓은 면이 노릇하게 구워진 걸 표현합니다.

〔6의 색〕이때는 붓에 물기도, 물감도 적게 묻혀야 해요. 물기를 수건이나 휴지로 닦고 물감을 조금 묻혀 붓의 결이 남도록 드라이하게 칠합니다. 채색 그림을 참고해 느낌을 내보도록 해요.

8. 하얀색 토스터에 명암을 넣습니다.

〔블루 그레이+화이트〕블루 그레이는 아주 조금, 화이트는 많이 섞습니다. 또는 원하는 색상의 토스터로 만들어도 좋아요.

토스터 명암　　　메리 볼, 옷 글자

9. 볼을 그린 후, 같은 색으로 메리의 옷에 글자를 써주세요.

〔코랄 레드+화이트〕둥근붓이 편할 거에요. 저는 빵 먹을 준비가 되었다는 의미로 옷에 READY라고 썼어요. 각자 떠오르는 단어를 써도 좋아요.

10. 목둘레에 무늬를 넣은 후 스케치 라인을 정리합니다.

〔블랙〕둥근붓 또는 포스카 마카로 그립니다.

Mary's Letter

어린이 메리는 지금 빵을 기다리고 있어요. 식빵이 구워지는 이 시간이 세상에서 제일 긴 것 같습니다. 냄새는 솔솔 퍼지고 점점 더 조바심이 납니다. 드디어, 드디어, 토스터에서 '땡' 하는 소리가 들리고!

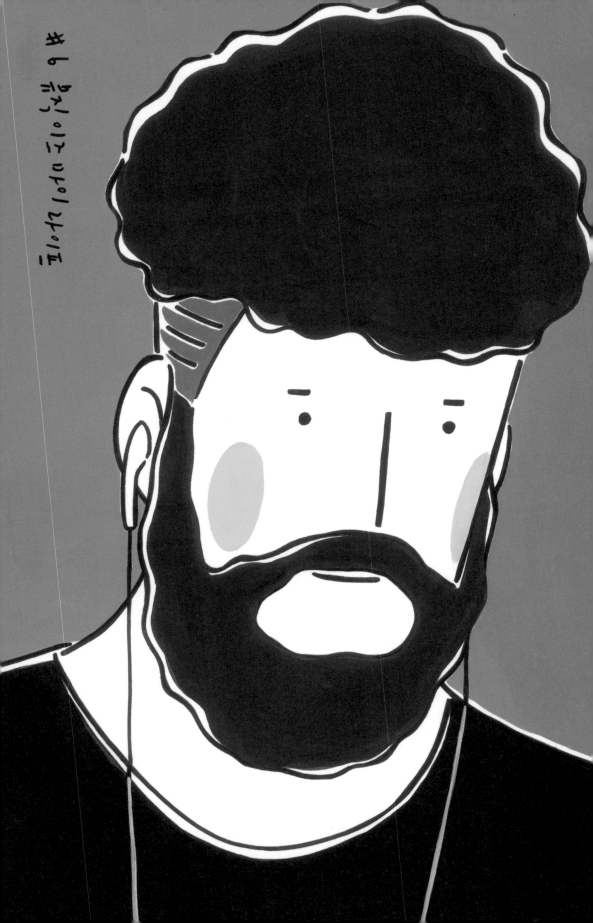

채색하기

Color Chip

0. 개성 넘치는 뉴욕 메리를 그릴 물감입니다.

블루 그레이, 레드 오크, 옥사이드 그린, 코랄 레드, 화이트, 블랙.

머리카락, 턱수염　　　　　구레나룻

1. 큰 납작붓으로 머리카락과 턱수염을 채색합니다.

〔블랙＋블루 그레이＋레드 오크〕 머리는 물론 풍성한 턱수염까지 보글보글
합니다. 머리부터 발끝까지 올 블랙의 느낌을 주면서도 조금씩 다르게 조
색해 칠해봅시다. 채색 그림처럼 스케치 라인을 꽉 채우지 않고 흰 부분을
남기고 칠해주세요.

2. 구레나룻을 조금 밝은 색으로 칠합니다.

〔1의 색＋화이트〕 화이트를 섞어 느낌 있는 투블럭컷을 완성합니다.

티셔츠　　　　　바탕

3. 티셔츠를 입힙니다.

〔블랙〕 티셔츠는 완전히 블랙으로 갑니다. 연필 선으로 그린 이어폰은 무
시하고 칠해주세요.

이어폰　　　　　뉴욕 메리 볼

4. 그에게 어울리는 시크한 색으로 바탕을 채색합니다.

〔블루 그레이＋화이트＋옥사이드 그린〕 어두운 뉴욕의 지하철에서 만난 그
에게 왠지 밝은 배경은 어울리지 않습니다. 화이트를 많이 섞어주세요. 펴
바르는 느낌도 좋을 거예요.

5. 둥근붓으로 이어폰의 선을 이어주세요.

〔화이트〕 티셔츠를 채색하며 잘려버린 이어폰의 선을 잊지 마세요. 그에게
아주 중요할 이어폰을 완성합니다.

6. 볼을 그립니다.

〔코랄 레드＋화이트〕 시크한 뉴요커도 피해갈 수 없는 볼 터치입니다.

7. 스케치 라인을 정리합니다.

〔블랙〕 둥근붓 또는 포스카 마카로 그립니다.

책6 뉴욕이즈마이라이프

Mary's Letter

여행 중에 뉴욕의 지하철에서 실제로 만났던 분입니다. 뉴요커인 이분은 그야말로 개성이 흘러넘쳤어요. 아티스
트가 아닐 수 없습니다. 대놓고 사람을 찍는 건 예의가 아니기에 평소에는 찍지 않지만, 이때 저는 찍어야 했고,
이분은 신경 쓰지 않는 것 같았어요. 어쩜 이리 스타일이 멋진지. 뉴욕 여행 중 만난 가장 뉴요커스러웠던 뉴욕 메
리입니다.

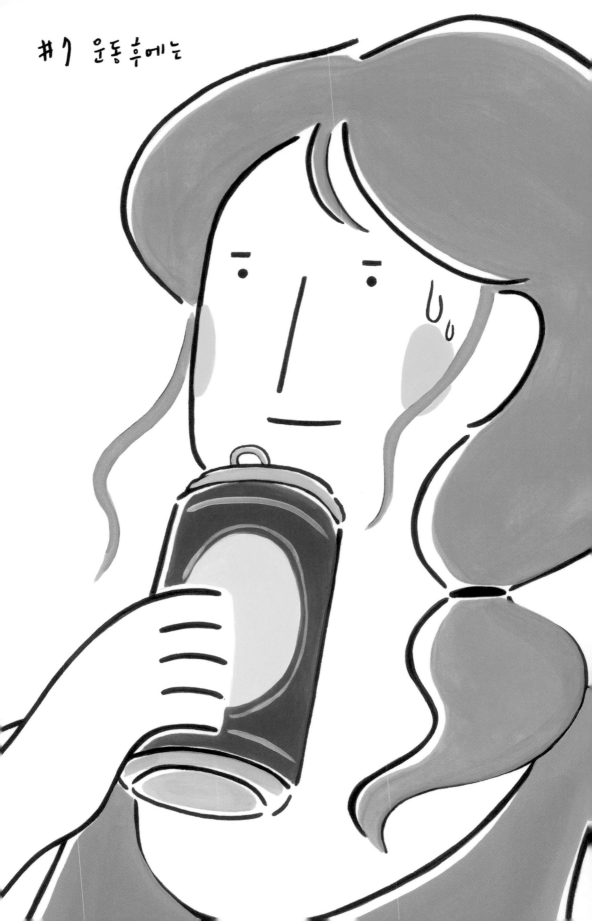

#1 운동 후에는

채색하기

0. 운동 후, 시원한 맥주를 즐기고 있는 메리입니다.
옐로우 오크, 버밀리온 틴트, 레드 오크, 시아닌 블루, 블루 그레이, 코랄 레드, 화이트, 블랙.

1. 큰 납작붓으로 메리의 머리카락을 채색합니다.
〔옐로우 오크+버밀리온 틴트+화이트〕금발에 가까운 밝은 갈색 머리카락이에요. 갈색이지만 버밀리온 틴트를 약간 섞어 조금 붉은 느낌을 내줄 거예요. 앞머리와 애교머리는 작은 납작붓이나 둥근붓으로 칠해도 좋아요.

2. Keep Calm. 머리카락에 어두운 명암을 넣으세요.
〔1의 색+버밀리온 틴트〕버밀리온 틴트를 조금 더 섞어서 앞머리와 구불거리는 머리카락에 음영을 그립니다. 채색 그림을 참고해주세요.

3. 맥주 캔은 둥그런 라벨부터 채웁니다.
〔옐로우 오크+화이트〕저는 이렇게 그렸지만, 각자 취향대로 나만의 라벨을 그려 넣어도 좋겠어요. 여러분이 좋아하는 음료는 무엇인가요?

4. 맥주 캔을 칠합니다.
〔레드 오크+버밀리온 틴트〕저는 붉은 맥주 캔으로 그렸어요. 캔의 위쪽과 아래쪽의 알루미늄 부분은 빼놓고 채색합니다.

5. 라벨 주변과 위아래의 라인을 그립니다.
〔3의 색〕캔의 바탕색이 완전히 마르면 채색 그림을 참고해 작은 납작붓이나 둥근붓으로 라인을 그립니다. 이것 또한 각자의 취향대로 색을 칠하고 글자를 써도 좋아요.

6. 캔의 알루미늄 부분을 칠해요.
〔블랙+화이트〕캔의 위쪽과 바닥 쪽이에요.

7. 메리의 운동복을 채색합니다.
〔시아닌 블루+블루 그레이+화이트〕시아닌 블루는 발색이 매우 뛰어납니다. 그래서 물감을 조금만 짜도 돼요. 여기에 블루 그레이를 살짝 섞은 후, 화이트를 많이 섞어서 채색 그림과 같은 하늘색을 만들어 칠합니다.

8. 볼을 그립니다.
〔코랄 레드+화이트〕애교머리를 피해서 살금살금 잘 그려주세요.

9. 스케치 라인을 정리합니다.
〔블랙〕둥근붓 또는 포스카 마카로 그립니다.

Mary's Letter
운동 후에 마시는 음료수의 맛은 정말 최고지요. 어른이 되고 나서는 목이 마르면 시원한 맥주가 당기게 되어버렸습니다. 잊기 힘든 맛이라고 해야 할까요.

Color Chip

머리카락

어두운 명암

맥주 라벨, 위아래 라인

맥주 캔 바탕

캔 알루미늄

운동복

메리 볼

#1 여름이면

#8 저기로 가자

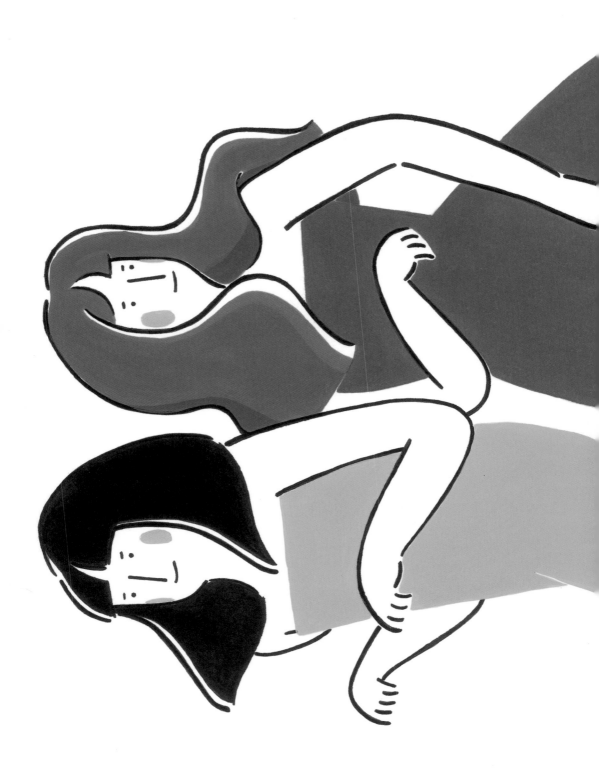

채색하기

0. 즐거워 보이는 메리들을 채색할 물감입니다.

레드 오크, 옐로우 오크, 코랄 레드, 시아닌 블루, 화이트, 블랙.

1. 작은 납작붓으로 검은 머리 메리의 머리카락을 채색합니다.

〔블랙＋화이트〕화이트를 아주 약간만 섞어 새까만 느낌을 없애줍니다. 스케치 라인에 꽉 차지 않게 흰 부분을 남기고 칠하면 더 좋아요.

2. 긴 머리 메리의 갈색 머리카락을 칠합니다.

〔레드 오크＋옐로우 오크〕역시 작은 납작붓을 씁니다. 차분함이 중요해요.

검은 머리카락 갈색 머리카락

3. Keep Calm. 긴 머리 메리의 머리카락에 밝은 명암을 넣습니다.

〔2의 색＋화이트〕채색 그림을 참고하세요. 둥근붓을 쓰는 게 편할 거예요.

4. Keep Calm. 긴 머리 메리의 머리카락에 어두운 명암을 넣습니다.

〔2의 색＋레드 오크〕채색 그림을 봐주세요. 이번에도 둥근붓으로 찬찬히 그립니다. 팔 사이로 보이는 머리카락도 잊지 마세요.

밝은 명암 어두운 명암

5. 검은 머리 메리에게 분홍색 점프수트를 입혀주세요.

〔코랄 레드＋화이트〕메리 볼 터치로 익숙한 코랄 레드와 화이트의 조합이에요. 연필 선을 덮으면서 깔끔하게 칠합니다. 채색 그림을 봐주세요. 다리가 크로스 되는 곳은 흰 부분을 얇게 남기도록 합니다. 저는 분홍색이 좋았지만 다른 색이어도 좋겠어요!

6. 메리들의 볼을 그립니다.

〔5의 색〕

분홍색 점프수트, 메리들 볼 파란색 원피스

7. 갈색 머리 메리에게 파란색 원피스를 입혀주세요.

〔시아닌 블루＋화이트〕시아닌 블루의 지나치게 쨍한 느낌을 없애기 위해 화이트를 약간만 섞어요. 꼭 파란색이 아니어도 돼요. 메리에게 입히고 싶은 색으로 칠합니다.

8. 스케치 라인을 정리합니다.

〔블랙〕둥근붓 또는 포스카 마카로 그립니다.

첫 번째 메리

Mary's Letter

우리 저기로 가보자! 분명히 저쪽에 더 재밌는 일이 있는 것 같아!

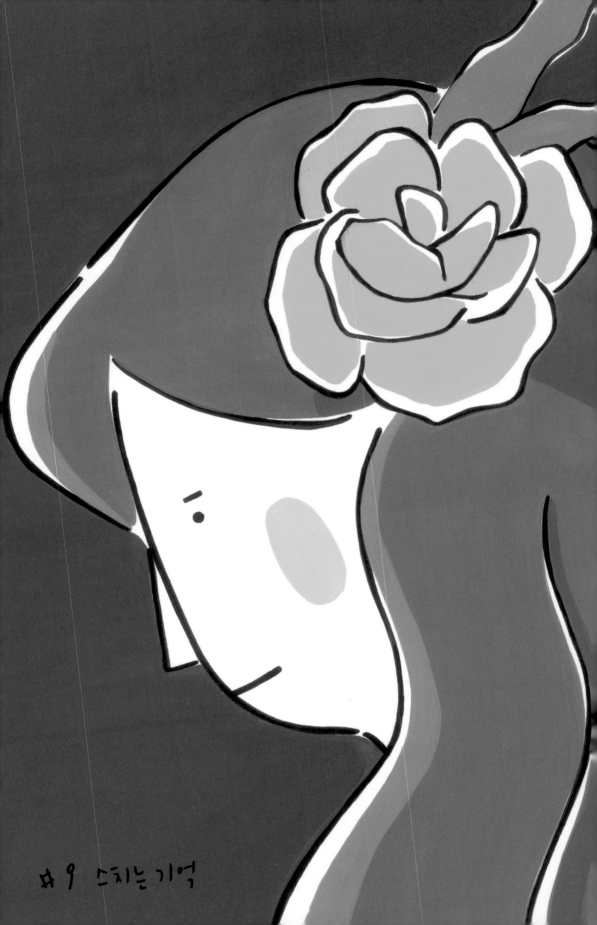

#9 스치는 기억

채색하기

0. 물감을 준비합니다.

레드 오크, 옐로우 오크, 코랄 레드, 옥사이드 그린, 시아닌 블루, 블루 그레이, 화이트, 블랙.

1. 잠시 채색 그림을 봐주세요.

어두운 배경에서 메리가 빛을 받는 느낌을 표현하고 싶었던 그림이에요. 빛을 받는 메리의 머리카락은 크게 3단계로 칠할 거예요. 먼저 머리카락을 전체적으로 칠하고, 그 위에 밝은 명암과 어두운 명암을 그릴 겁니다. 밝은 명암은 메리의 앞머리, 볼 터치 바로 옆 구불거리는 머리칼에 넣어줬어요. 어두운 명암은 뒤쪽 구불거리는 머리카락과 꽃장식 주변에 있습니다.

2. 큰 납작붓으로 머리카락을 채색합니다.

[레드 오크+옐로우 오크] 물감을 넉넉히 섞어주세요. 레드 오크와 옐로우 오크는 붓 자국이 잘 남는 성질이 있어요. 적어도 3회 정도 덧칠합니다. 스케치 라인을 꽉 채우지 않고 흰 부분을 남기며 칠하면 좋아요.

3. Keep Calm. 머리카락에 밝은 명암을 넣습니다.

[1의 색+화이트] 앞머리와 볼 옆 구불거리는 머리카락에 명암을 그립니다.

4. Keep Calm. 머리카락에 어두운 명암을 넣습니다.

[레드 오크] 메리의 뒤통수와 구불거리는 머리칼에 그립니다.

5. 꽃장식을 채색합니다.

[코랄 레드+화이트] 화이트는 약간만 섞습니다. 스케치 라인을 꽉 채우지 않고 흰 부분을 남기고 채색하면 입체감이 생겨서 탱탱한 분홍 꽃을 그릴 수 있어요. 채색 그림을 봐주세요.

6. 볼을 그립니다.

[5의 색] 메리의 볼 색깔은 언제나!

7. 꽃장식의 이파리를 채색합니다.

[옥사이드 그린+화이트]

8. 큰 납작붓으로 어두운 바탕색을 칠합니다.

[시아닌 블루+블랙+블루 그레이] 이때는 스케치 라인에 맞게 꽉 채워 채색합니다. 꽃장식의 이파리 주변은 작은 납작붓을 사용하면 좀 더 쉬울 거예요. 저의 경우 총 3회 정도 덧칠했어요.

9. 스케치 라인을 정리합니다.

[블랙] 둥근붓 또는 포스카 마카로 그립니다.

Color Chip

머리카락

어두운 명암

밝은 명암

꽃장식, 메리 볼

꽃장식 이파리

바탕

Mary's Letter

누군가를 그리워하는 순간의 표정은 이런 모습일까요. 스치는 기억에 잠시지만 아주 깊이 생각에 잠깁니다.

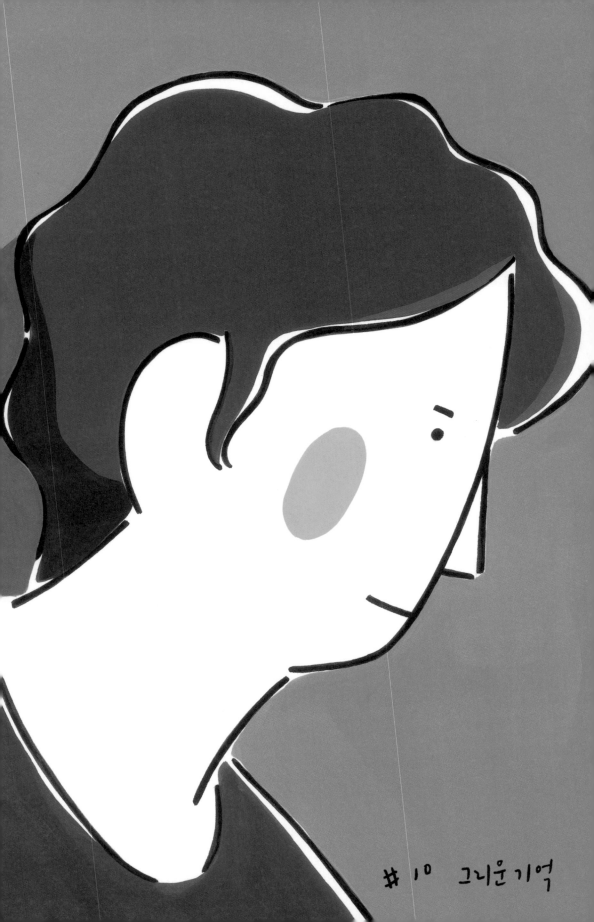

#10 그리운기억

채색하기

0. 여섯 가지 색이 쓰입니다.
레드 오크. 코랄 레드. 시아닌 블루. 올리브 그린. 화이트. 블랙.

1. 큰 납작붓으로 구불구불 머리카락을 채색합니다.
〔레드 오크＋블랙＋화이트〕 화이트는 약간만 섞으세요. 구불구불 잘 말린 머릿결의 느낌을 살리기 위해 붓을 즐겁게 움직여주세요. 꽤 넓은 면적이어서 칠하는 재미가 있을 거예요. 힐링 타임입니다. 다만 스케치 라인을 꽉 채우지 않고 흰 부분을 조금 남기면 더 좋아요.

2. Keep Calm. 작은 납작붓으로 앞머리에 밝은 명암을 넣습니다.
〔1의 색＋화이트〕 채색 그림의 앞머리를 봐주세요.

3. Keep Calm. 작은 납작붓으로 남메리의 뒤통수에 어두운 명암을 넣습니다.
〔1의 색＋블랙〕 채색 그림을 참고합니다.

4. 라운드 티셔츠를 채색합니다.
〔시아닌 블루＋블랙＋화이트〕 스케치 라인에 꽉 차지 않게 칠합니다.

5. 한쪽 볼을 그립니다.
〔코랄 레드＋화이트〕 볼은 조금 더 붉게 칠해요. 다른 메리들의 볼을 그릴 때보다 아주 약간 코랄 레드의 비율을 높입니다.

6. 큰 납작붓으로 바탕을 칠합니다.
〔올리브 그린＋화이트〕 넉넉하게 물감을 섞습니다. 화이트는 어떤 색을 만나든 붓질하기 좋은 농도를 만들어주는데요. 특히 올리브 그린과 만나면 아주 부드럽게 칠해집니다. 새로운 느낌의 올리브 그린을 즐겨보세요. 바탕을 칠할 땐 스케치 라인을 꽉 채워주세요. 남메리의 머리 뒤쪽 명암 부분까지 전체적으로 칠합니다. 명암은 덧칠할 거예요.

7. 바탕에 어두운 명암을 넣습니다.
〔6의 색＋올리브 그린〕 머리 뒤쪽에 그림자를 넣습니다. 붓 자국이 많이 남을 수 있어요. 다 마르고 나면 여러 차례 덧칠합니다.

8. 스케치 라인을 정리합니다.
〔블랙〕 둥근붓 또는 포스카 마카로 그립니다.

Color Chip

머리카락

밝은 명암

어두운 명암

티셔츠

남메리 볼

바탕

바탕의 어두운 명암

메이드린 이 #

Mary's Letter

여기 또 기억에 잠긴 메리가 있네요. 평소처럼 행동하고 있다고 생각할지 몰라도 우리 눈에는 다 보여요. 분명 그리운 무언가에 대해 생각하고 있는 것 같아요.

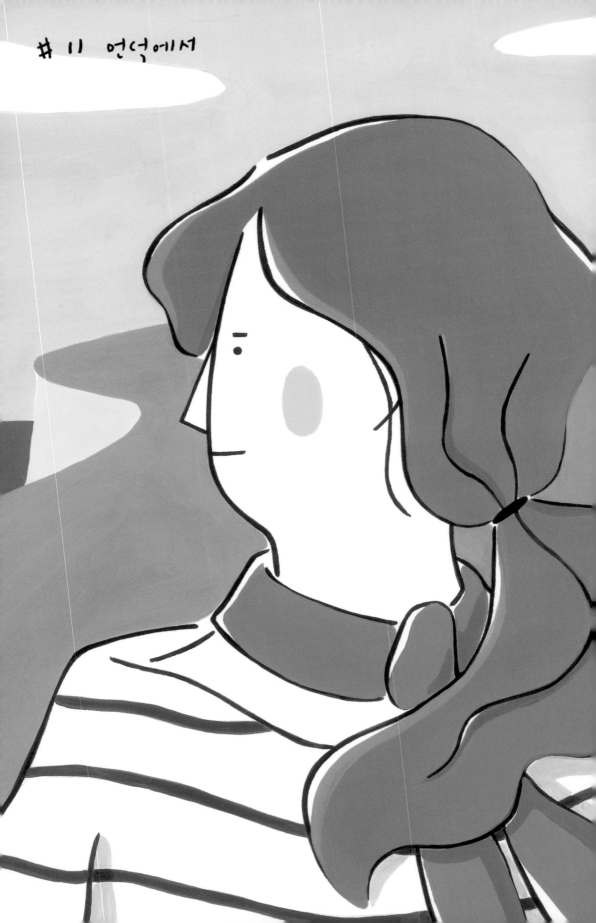

11 언덕에서

채색하기

0. 손이 많이 가는 그림입니다. 차분히 하나씩 채워가요.

레드 오크, 옐로우 오크, 올리브 그린, 블루 그레이, 시아닌 블루, 옥사이드 그린, 퍼머넌트 옐로우 라이트, 코랄 레드, 화이트, 블랙.

1. 바람에 흔들리는 머리카락을 채색합니다.

〔레드 오크+옐로우 오크+화이트〕 메리의 시그니처 머리색입니다. 언덕 위에 서 있는 메리의 머리카락이 바람에 휘날리는 느낌을 표현하고 싶었는데요. 구불구불한 머리칼을 표현하려면 작은 납작붓을 쓰는 게 편할 것 같아요.

2. Keep Calm. 머리카락에 밝은 명암을 넣습니다.

〔1의 색+옐로우 오크+화이트〕 채색 그림을 참고해주세요.

3. Keep Calm. 머리카락에 어두운 명암을 넣습니다.

〔1의 색+레드 오크〕 구불구불한 구간이 많아서 까다로울 수 있어요. 하지만 차분히 그린다면 별것 아닙니다.

4. 바람에 휘날리는 스카프를 채색합니다.

〔올리브 그린+화이트+블루 그레이〕 이때 화이트의 비율을 높여주세요.

5. 스카프에 명암을 줍니다.

〔4의 색+블루 그레이〕 그림자가 없다면 조금 어색하거나 심심할 수 있어요.

6. 옷에 줄무늬를 그립니다.

〔시아닌 블루+블루 그레이+블랙〕 블랙은 조금만 섞습니다. 바람이 많이 부는 언덕이에요. 옷도 바람에 휘날립니다. 티셔츠의 줄무늬도 구불구불 칠해주세요.

7. 옷에 비친 그림자도 그려볼까요.

〔블루 그레이+화이트〕 몸통과 팔이 만나는 부분. 구불거리는 머리카락과 스카프 아래쪽입니다. 채색 그림을 참고해주세요.

8. 7의 그림자에 가려진 옷의 줄무늬 부분을 살짝 진하게 덧칠합니다.

〔6의 색+블랙〕 작지만 중요한 디테일입니다.

9. 언덕 위에 초록 잔디를 시원하게 칠해줍니다.

〔옥사이드 그린+퍼머넌트 옐로우 라이트+화이트〕

10. 언덕의 절벽 면을 칠합니다.

〔옐로우 오크+화이트〕 물감은 아주 조금씩만 짜주세요.

11. 짙푸른 바다를 채색합니다.

〔시아닌 블루+옥사이드 그린+화이트〕 깨알 같지만 멀리 바다도 보입니다. 물감을 조금만 짜주세요.

12. 구름이 있는 부분은 남겨두고 하늘을 채색합니다.

〔시아닌 블루+화이트〕

13. 볼을 그립니다.

〔코랄 레드+화이트〕 눈과 귀 사이에 위치를 잘 잡아 그려주세요.

14. 스케치 라인을 정리합니다.

〔블랙〕 둥근붓 또는 포스카 마카로 그립니다.

Color Chip

머리카락

밝은 명암

어두운 명암

스카프

스카프 명암

옷 줄무늬

잔디

절벽

바다

하늘

메리 볼

어시어 미지

Mary's Letter

눈에 보이는 것이라고는 파란 바다, 하얀 절벽, 푸른 언덕 그리고 때마다 변화하는 하늘과 바람. 바람 부는 언덕을 상상할 때면 항상 떠오르는 영국의 '세븐 시스터즈'. 그때의 기억으로 그린 그림입니다.

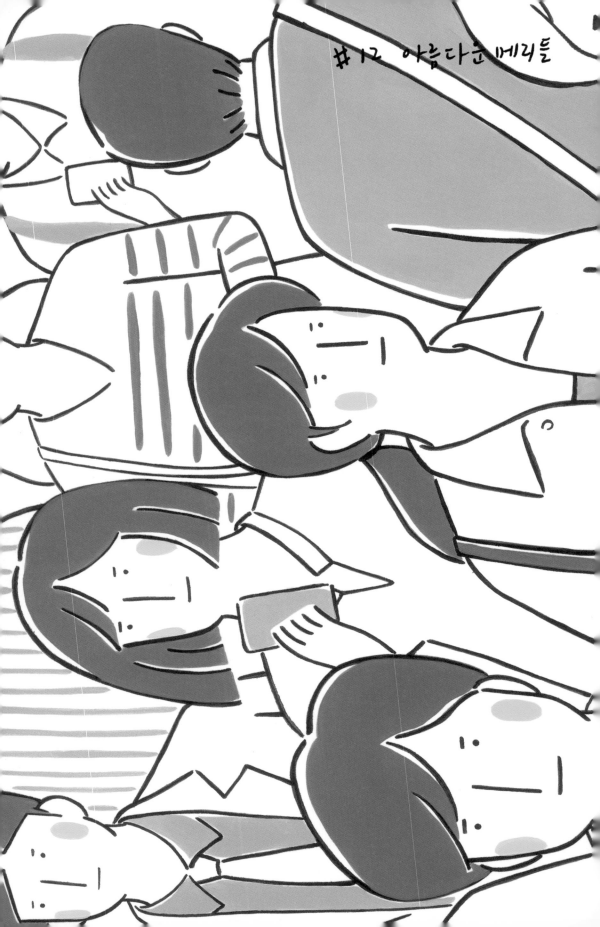

#12 아름다운 베리틀

채색하기

0. 출근하는 메리들을 그릴 물감이에요.
레드 오크, 옐로우 오크, 옥사이드 그린, 블루 그레이, 코랄 레드, 화이트, 블랙.

1. 채색 그림을 봐주세요.
많은 사람이 모여 있는 군중 컷은 모든 곳을 채색하기 힘들어요. 그래서 이 번에는 두 가지 색으로만 표현하려고 합니다. 하지만 얼마든지 전부 채워도 좋습니다. 각자 나름의 컬러를 펼쳐주세요! 이번 그림에는 작은 납작붓만 쓰입니다.

2. 작은 납작붓으로 브라운 계열을 채색합니다.
〔레드 오크+옐로우 오크+옥사이드 그린+화이트〕발랄한 브라운은 아닙니다. 차분한 브라운을 만들고 싶어서 옥사이드 그린을 섞었어요. 저는 이 브라운을 메리들의 머리카락과 옷의 줄무늬, 가방끈에 썼습니다.

3. 작은 납작붓으로 그레이 계열을 채색합니다.
〔블루 그레이+화이트〕약간 푸른 느낌이 나는 그레이입니다. 저는 브라운과 그레이의 조합을 좋아하는데요. 브라운과 그레이 외에도 여러분이 좋아하는 색 두 가지를 조합하여 채색해보세요. 색을 고민하는 시간도 즐겁답니다.

4. 메리들의 볼을 그립니다.
〔코랄 레드+화이트〕

5. 스케치 라인을 정리합니다.
〔블랙〕둥근붓 또는 포스카 마카로 그립니다.

Color Chip

브라운 계열

그레이 계열

메리들 볼

#12 아름다운 메리들

Mary's Letter
부지런을 떨기 시작하면서 보게 된 출근 시간의 사람들. 저에게도 그들에게도 그 시간은 즐겁지만은 않은 것 같아요. 웃는 사람은커녕 작은 미소를 짓는 사람조차 없지만 어떻게 보면 그게 당연하지요. 하지만 하루하루 일상을 살아가는 이 사람들이 세상에서 가장 아름다운 메리들이 아닐까 생각합니다.

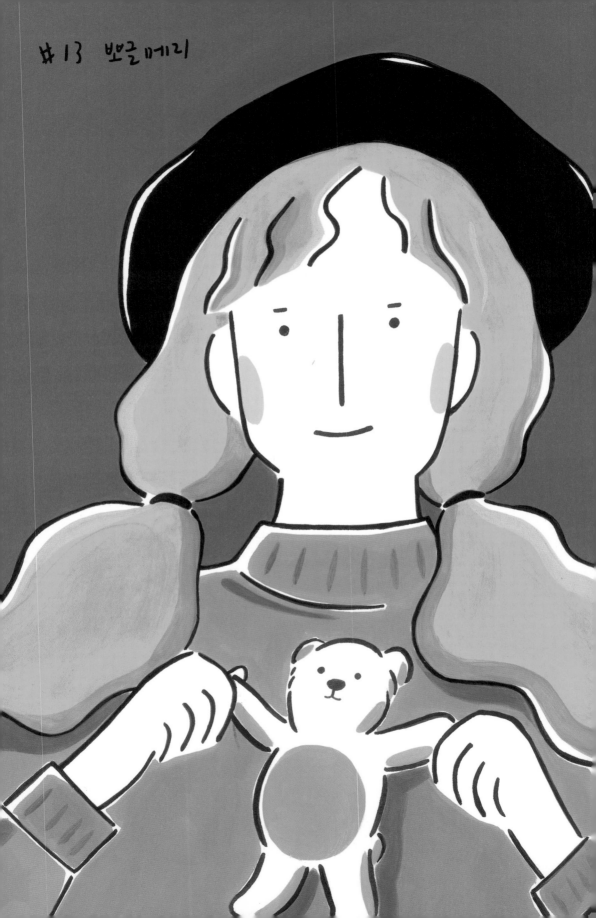

채색하기

0. 노랑, 빨강, 초록이 만나 밝은 기운을 주는 메리예요.

옐로우 오크, 퍼머넌트 옐로우 라이트, 버밀리온 틴트, 레드 오크, 시아닌 블루, 옥사이드 그린, 코랄 레드, 화이트, 블랙.

1. 뽀글뽀글 머리카락을 채색합니다.

[옐로우 오크+퍼머넌트 옐로우 라이트+버밀리온 틴트+화이트] 이번 그림에서 가장 중요한 것은 한 번에 칠하겠다는 마음을 버리는 거예요. 여러 번 덧칠해야 하거든요. 버밀리온 틴트와 화이트는 아주 약간만 섞습니다. 퍼머넌트 옐로우 라이트의 성질이 찐득해서 평소보다 물의 비율을 조금 높이는 것이 편할 거예요. 묽기 때문에 3회 이상의 덧칠이 필요하고요. 차분하게 여러 번 칠해주세요.

2. Keep Calm. 작은 납작붓으로 머리카락에 밝은 명암을 넣으세요.

[1의 색+화이트+퍼머넌트 옐로우 라이트] 명암을 그리면 뽀글뽀글함이 더 살아나요. 채색 그림을 참고하거나 자신의 느낌대로 그려주세요.

3. Keep Calm. 작은 납작붓으로 머리카락에 어두운 명암을 넣으세요.

[1의 색+레드 오크] 계속 차분함이 필요해요. 여러 번 덧칠합니다.

4. Keep Calm. 니트를 채색합니다.

[버밀리온 틴트+코랄 레드] 쌀쌀한 날씨에 잘 어울리는 니트를 메리에게 입힙니다. 작은 납작붓으로 요리조리 차분하게 칠합니다.

5. 니트에 무늬와 명암을 넣습니다.

[4의 색+레드 오크] 저는 니트의 목둘레와 소매 끝에 단순한 무늬를 넣었는데요. 각자 원하는 예쁜 무늬를 넣어도 좋을 것 같아요. 양 갈래 머리 아래와 오른쪽 팔에 그림자도 그립니다. 채색 그림을 참고해주세요.

6. 곰 인형의 그림자를 그립니다.

[레드 오크+옐로우 오크+화이트] 전체적으로 화려한 색이 많이 쓰였기 때문에 곰돌이는 칠하지 않고 그림자만 그렸습니다.

7. 빵모자를 씌워주세요.

[블랙] 느낌 있게 눌러 쓴 빵모자네요. 뽀글 메리와 잘 어울리는 것 같아요.

8. 초록 바탕을 칠하세요.

[시아닌 블루+옥사이드 그린+퍼머넌트 옐로우 라이트] 퍼머넌트 옐로우 라이트가 섞여 있기 때문에 물을 평소보다 조금 더 섞은 후 2~3회 이상 덧칠합니다.

9. 볼을 그립니다.

[코랄 레드+화이트]

10. 스케치 라인을 정리합니다.

[블랙] 이 그림은 정리해야 할 스케치 라인이 많아요. 붓으로 그리는 것이 어렵다면 포스카 마카로 마무리해보도록 합니다.

Mary's Letter

구불구불 풍성한 머릿결은 메리를 더욱 더 인형처럼 보이게 해요. 슬쩍 눌러 쓴 빵모자와 붉은 볼도 한몫하네요. 귀여운 곰 인형은 선물을 받은 걸까요?

Color Chip

머리카락

밝은 명암

어두운 명암

니트

니트의 무늬, 명암

곰 인형 그림자

빵모자

바탕

메리 볼

뽀글 메리

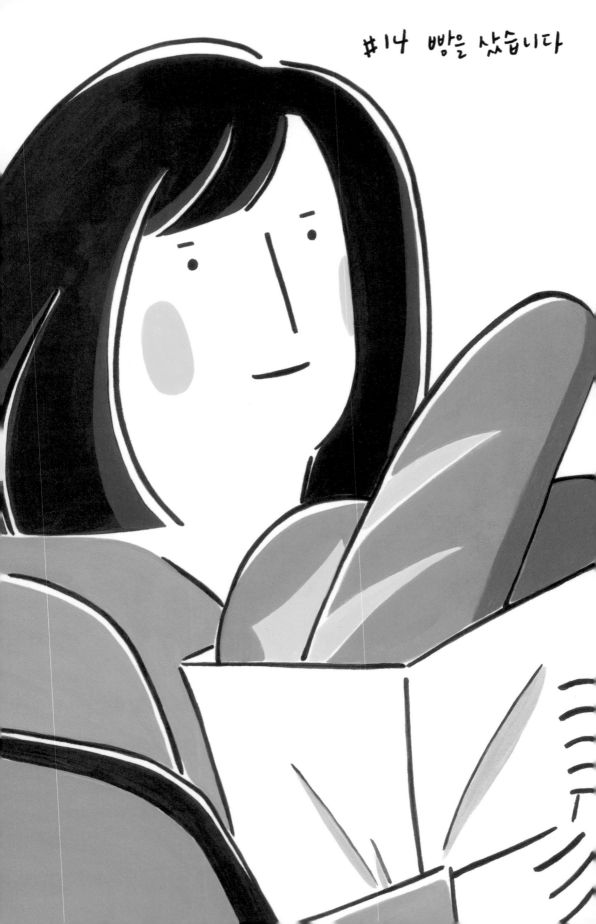

#14 빵을 샀습니다

채색하기

0. 빵 냄새가 솔솔 날 것 같은 그림을 그려봅니다.
레드 오크, 엘로우 오크, 올리브 그린, 퍼머넌트 엘로우 라이트, 블루 그레이, 코랄 레드, 화이트, 블랙.

1. 큰 납작붓으로 머리카락을 채색합니다.
〔레드 오크+블랙〕아주 진한 초콜릿색입니다. 발색이 좋은 편이니 2회 정도만 덧칠해도 좋습니다. 특히 앞머리와 갈라진 머리카락은 스케치 라인을 꽉 채우지 않고 흰 부분을 남기고 칠해주세요.

2. 작은 납작붓으로 가방끈을 그립니다.
〔1의 색〕빵을 한가득 들고 오느라 어깨에서 가방끈이 흘러내렸네요.

3. Keep Calm. 머리카락에 밝은 명암을 넣으세요.
〔1의 색+레드 오크+화이트〕1의 색에 화이트만 섞으면 회색 느낌만 나서 레드 오크를 아주 조금 섞었어요. 채색 그림을 참고해 그립니다.

4. 빵의 갈라진 부분들을 먼저 채웁니다.
〔엘로우 오크+화이트〕생각만 해도 군침이 돕니다.

5. 가운데의 바게트와 왼쪽에 있는 빵을 칠합니다.
〔4의 색+레드 오크〕갈색으로 맛있는 빵을 완성해주세요.

6. 바게트에 명암을 넣고 오른쪽 빵을 채색합니다.
〔5의 색+블랙〕오른쪽에 있는 빵에 바게트의 그림자가 비치네요. 바게트의 명암과 같은 색으로 칠합니다. 같은 빵 봉지에 담겨 있지만 그 안에서도 약간의 원근감이 생길 거예요.

7. 메리의 코트를 칠합니다.
〔올리브 그린+퍼머넌트 엘로우 라이트+화이트〕올리브 그린과 화이트가 만나면 펴 바르는 느낌이 좋습니다.

8. 빵 봉지가 접힌 부분에 그림자를 그려요.
〔블루 그레이+화이트〕블루 그레이와 화이트를 섞으면 블랙과 화이트를 섞은 것과는 또 다르게 푸른 느낌이 많이 드는 그레이가 됩니다.

9. 볼을 그립니다.
〔코랄 레드+화이트〕

10. 스케치 라인을 정리합니다.
〔블랙〕둥근붓 또는 포스카 마카로 그립니다.

Color Chip

머리카락, 가방끈

밝은 명암

빵의 갈라진 부분

왼쪽 빵, 바게트

바게트 명암, 오른쪽 빵

코트

빵 봉지 그림자

메리 볼

빵을 좋아하는 메리

Mary's Letter
오랜만에 빵을 샀어요. 배도 고팠고, 빵 냄새에 신이 나서 나도 모르게 많이 샀습니다. 하지만 괜찮아요. 동네 친구들과 모두 모여 나눠 먹을 거니까요!

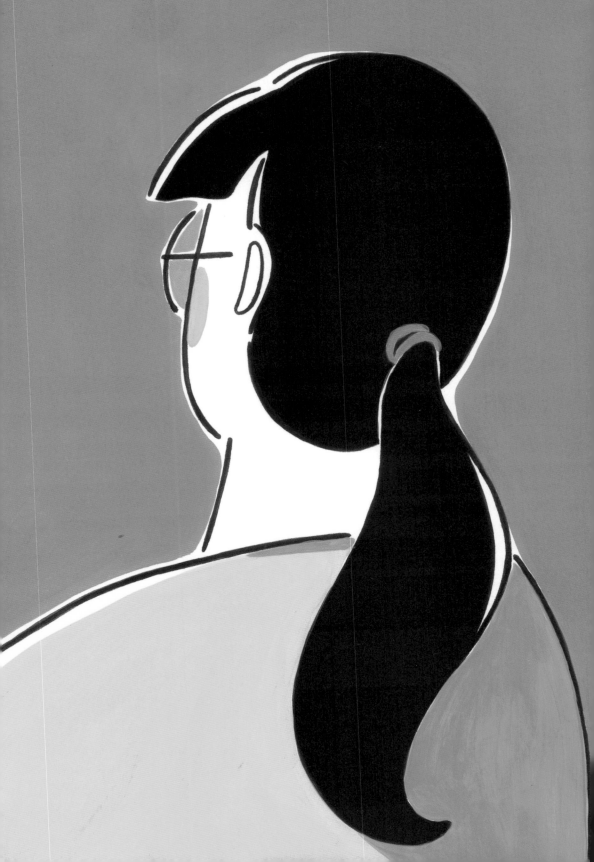

채색하기

0. 색이 단순해 보이지만, 여덟 가지 물감이 필요해요.

옐로우 오크, 퍼머넌트 옐로우 라이트, 시아닌 블루, 버밀리온 틴트, 코랄 레드, 화이트, 블랙.

1. 큰 납작붓으로 머리카락을 채색합니다.

〔블랙〕 뒷모습 메리의 머리카락에는 온전히 블랙만 씁니다. 너무 답답해 보이지 않도록 채색 그림을 참고해 스케치 라인을 꽉 채우지 않고 칠합니다. 흰 부분이 남도록요. 단색의 블랙만 칠할 때도 말끔하게 채색하려면 최소 2회 이상 덧칠해야 합니다.

2. 붓을 깨끗이 씻은 후 뒷모습 메리의 옷을 채색합니다.

〔옐로우 오크+퍼머넌트 옐로우 라이트+화이트〕 옷 전체를 칠합니다. 어두운 명암을 넣어줄 부분도 전부 칠해요. 옐로우는 역시 조금 까다로워요. 2~3회 이상 덧칠이 필요합니다. 여러 번 덧칠해 밝고 화사한 티셔츠를 입혀주세요.

3. 옷에 어두운 명암을 넣으세요.

〔옐로우 오크〕 단색으로 그립니다.

4. 안경알을 채웁니다.

〔시아닌 블루+화이트〕 시아닌 블루는 아주 약간만 섞습니다.

5. 큰 납작붓으로 강렬한 바탕을 채색해요.

〔버밀리온 틴트+퍼머넌트 옐로우 라이트〕 비교적 넓은 배경이니 시원하게 붓질해주세요. 역시나 덧칠이 필요합니다.

6. Keep Calm. 둥근붓으로 머리끈을 그리세요.

〔5의 색〕

7. 수줍게 보이는 한쪽 뺨에 볼 터치를 해줍니다.

〔코랄 레드+화이트〕

8. 스케치 라인을 정리합니다.

〔블랙〕 둥근붓 또는 포스카 마카로 그립니다.

Color Chip

머리카락

옷

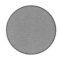

옷의 명암

안경알

바탕, 머리끈

메리 볼

#15 한여름

Mary's Letter

내가 아는 메리와 너무 닮았어! 그런데 정말 메리가 맞나? 뒷모습은 너무 비슷한데! 아는 척을 해야 할까, 말아야 할까?

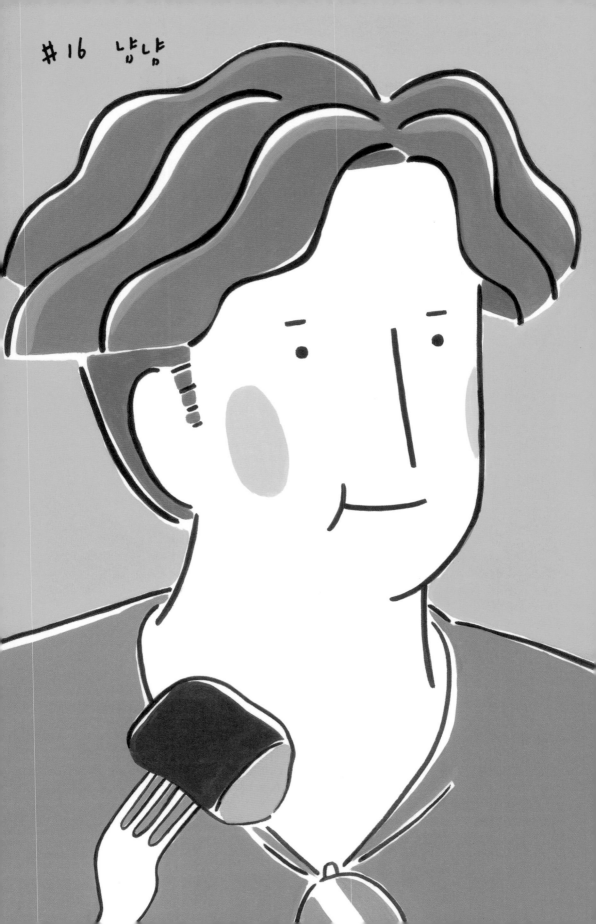

#16 냠냠

채색하기

0. 스테이크를 먹고 있는 남메리는 신이 났습니다.

레드 오크, 옐로우 오크, 블루 그레이, 시아닌 블루, 코랄 레드, 화이트, 블랙.

1. 남메리의 굵은 웨이브 머리카락을 채색합니다.

[레드 오크+옐로우 오크] 한 번만 채색하면 붓 자국도 많이 남고 종이가 많이 보일 거예요. 그래도 개의치 말고 가볍게 칠해주세요. 다 마른 후, 적어도 3회 이상 덧칠해야 깨끗해집니다. 스케치 라인에 꽉 차지 않게 흰 부분을 남기면 웨이브가 더 살아나요.

2. Keep Calm. 머리카락에 밝은 명암을 넣어 볼륨감을 줍니다.

[1의 색+화이트] 머리카락 색보다 조금 밝은색으로 구불구불 그립니다.

3. Keep Calm. 머리카락에 어두운 명암을 넣습니다.

[1의 색+레드 오크] 채색 그림을 봐주세요. 뒤통수 아래쪽과 구레나룻, 앞머리의 가장 안쪽, 그리고 남메리의 왼쪽 눈 옆 안쪽 머리에 어두운 명암을 표현합니다.

4. 남메리에게 멋진 티셔츠를 입힙니다.

[블루 그레이+화이트] 티셔츠의 어깨와 목둘레, 선글라스를 걸쳐 주름진 부분은 스케치 라인을 꽉 채우지 않고 흰 부분을 남겨주세요. 포크 사이로 보이는 티셔츠는 작은 납작붓이나 둥근붓으로 세심하게 채워줍니다.

5. 티셔츠에 걸어둔 반짝반짝 선글라스 렌즈를 칠합니다.

[시아닌 블루+화이트] 가운데 연필 선으로 표시한 부분은 남깁니다. 렌즈가 빛에 반사되는 걸 표현한 거예요.

6. 맛있는 스테이크다! 스테이크의 겉을 구워줍니다.

[레드 오크+블랙] 스테이크의 겉면을 적당히 잘 익혀줍니다. 스케치 라인에 꽉 차지 않게 흰 부분을 남겨주세요.

7. 바탕과 스테이크 속을 채색합니다.

[코랄 레드+화이트] 메리 볼과 같은 색의 조합인데요. 볼 터치보다는 조금 붉게 물감을 섞습니다. 넓은 면적의 바탕도 칠해야 하니 물감을 넉넉하게 만들어주세요. 서로 멀게 느껴지는 그레이와 핑크, 이 두 가지 색의 만남은 생각보다 꽤 매력적입니다.

8. 볼을 그립니다.

[7의 색+화이트]

9. 스케치 라인을 정리합니다.

[블랙] 둥근붓 또는 포스카 마카로 그립니다.

Mary's Letter

먹는 것보다 강한 행복의 순간이 또 있을까요. 한껏 꾸민 남메리도 잘 구워진 스테이크 앞에서는 어쩔 수 없습니다. 우리도 맛있는 음식을 상상하며 일단 색칠한 후! 냉장고를 함께 뒤져봐요.

Color Chip

머리카락 　　 밝은 명암

어두운 명암 　　 티셔츠

렌즈 　　 스테이크 겉

바탕, 스테이크 속 　　 메리 볼

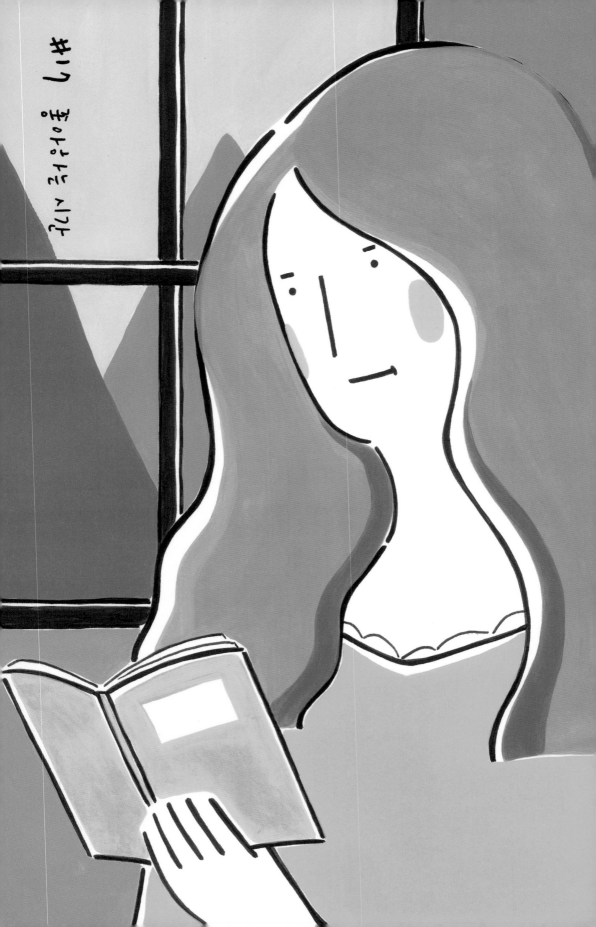

채색하기

0. 물감도 다양하게 쓰이고, 그리는 데 시간도 오래 걸리는 그림입니다. 그림 그리는 동안을 좋아하는 시간으로 만들어보세요.
버밀리온 틴트, 레드 오크, 옐로우 오크, 코랄 레드, 시아닌 블루, 옥사이드 그린, 퍼머넌트 옐로우 라이트, 화이트, 블랙.

1. 큰 납작붓으로 메리의 긴 머리카락을 채색합니다.
[옐로우 오크+버밀리온 틴트+화이트] 앞머리가 없어서 수월할 거예요. 구불구불한 머릿결은 붓의 옆 날을 이용해 채색합니다.

2. Keep Calm. 머리카락에 밝은 명암을 넣습니다.
[1의 색+화이트] 이번 메리의 머리 스타일은 화려하지 않기 때문에 명암을 꼭 표현해주는 게 좋아요. 채색 그림을 참고해주세요.

3. Keep Calm. 머리카락에 어두운 명암을 넣습니다.
[1의 색+레드 오크] 채색 그림을 봐주세요.

4. 큰 납작붓으로 핑크색 옷을 입혀주세요.
[화이트+코랄 레드+레드 오크] 조금은 탁한 느낌의 핑크예요.

5. 이제 좋아하는 책을 채색할 때입니다.
[퍼머넌트 옐로우 라이트+옐로우 오크+화이트] 첫 번째는 가볍게 칠하고 여러 번 덧칠해주세요. 꼭 이 색이 아니라 원하는 색과 디자인으로 표지를 칠해도 좋아요.

6. 작은 납작붓으로 창밖 풍경을 채색합니다.
채색 순서는 하늘, 뒤쪽 나무, 앞쪽 나무 순입니다. 칠하다가 연필 선에서 벗어나도 정리하며 칠할 수 있거든요. 이때 창틀은 칠하지 않습니다.
[화이트+시아닌 블루] 하늘. 화이트를 많이 섞습니다.
[옥사이드 그린+화이트] 뒤쪽 나무.
[옥사이드 그린+시아닌 블루+화이트] 앞쪽 나무. 화이트는 조금만 섞어요.

7. 작은 납작붓의 옆 날을 이용해 창틀을 그립니다.
[레드 오크+블랙] 스케치 라인을 꽉 채우지 않고 흰 부분을 남겨두세요.

8. 바탕이 되는 벽지를 칠합니다.
[시아닌 블루+옥사이드 그린+화이트] 시아닌 블루 아주 조금에 옥사이드 그린을 섞은 후, 화이트를 많이 섞어줍니다.

9. 볼을 그려주세요.
[코랄 레드+화이트]

10. 스케치 라인을 정리합니다.
[블랙] 둥근붓 또는 포스카 마카로 그립니다.

Mary's Letter
빛이 잘 드는 창가에 앉아 책을 읽는 시간은 메리가 참 좋아하는 시간입니다. 여러분의 메리는 어떤 책을 읽고 있을지 궁금합니다.

Color Chip

머리카락

밝은 명암

어두운 명암

옷

책

하늘

뒤쪽 나무

앞쪽 나무

창틀

벽지

메리 볼

좋아하는 시간

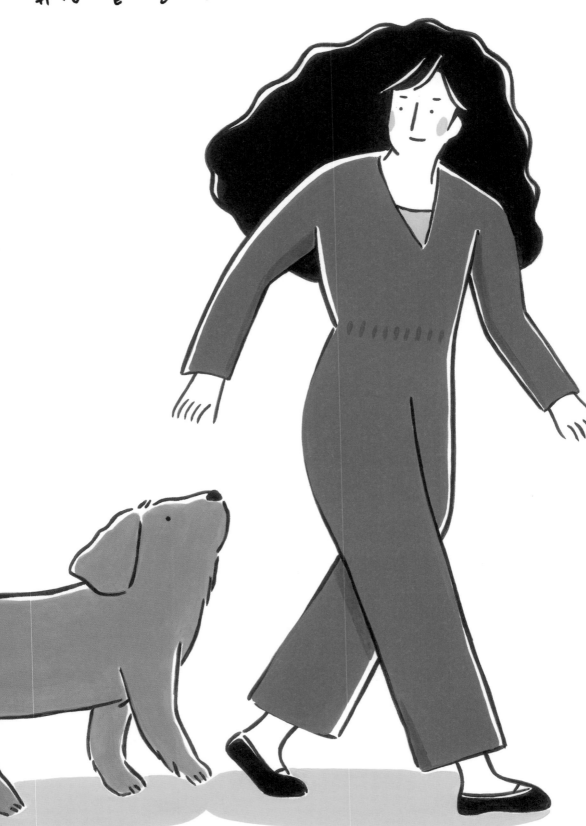

채색하기

0. 사이좋은 둘을 그릴 물감을 준비합니다.

블루 그레이, 시아닌 블루, 옐로우 오크, 버밀리온 틴트, 코랄 레드, 화이트, 블랙.

1. 메리의 머리카락과 신발을 같은 색으로 칠합니다.

〔블랙＋블루 그레이〕 히피펌 메리예요. 머리카락과 신발의 색을 맞췄습니다. 스케치 라인을 꽉 채우지 않고 흰 부분을 남기며 채색하면 훨씬 예뻐요. 메리의 앞머리와 신발의 발등 쪽도 흰 부분을 남기고 채색합니다.

2. 메리에게 우주복을 입힙니다.

〔시아닌 블루＋블루 그레이＋화이트〕 메리는 점프수트를 입고 있어요. 일명 우주복! 편안해 보이는 옷이네요. 혹시 다른 색 옷을 메리에게 입히고 싶다면 그 색으로 칠해도 좋아요.

3. 우주복에 명암을 넣으세요.

〔2의 색＋블루 그레이〕 메리의 양팔 안쪽, 다리가 크로스 되는 부분에 명암을 그립니다. 허리에 주름도 그려요. 채색 그림을 참고합니다.

4. Keep Calm. 졸졸 쫓아오는 강아지의 털을 칠합니다.

〔옐로우 오크＋버밀리온 틴트＋화이트〕 강아지는 부드러운 갈색 털을 가지고 있어요. 그러니 버밀리온 틴트는 아주 조금만 섞어주세요. 자칫하다가 붉은 털 강아지가 될 수도 있어요! 채색할 면적이 작아서 칠하기가 조금 어려운데요. 강아지의 검은 눈과 코, 그 밖의 스케치 라인을 침범하며 마음 놓고 채색하고 나서 마지막에 라인을 그려도 좋아요.

5. 메리의 볼, 우주복 안에 입은 상의, 강아지와 메리의 그림자를 채색합니다.

〔코랄 레드＋화이트〕 메리의 볼과 상의는 면적이 작으니 둥근붓을 쓰는 게 더 편할 거예요.

6. 스케치 라인을 정리합니다.

〔블랙〕 둥근붓 또는 포스카 마카로 그립니다.

Color Chip

머리카락, 신발 우주복

우주복 명암 강아지

메리 볼, 상의, 그림자

#18 강아지라니?

Mary's Letter

메리가 마음에 들었는지 강아지가 졸졸 쫓아오네요. 어디서부터 따라온 걸까요? 바쁜 걸음을 옮기는 메리에게는 반가운 친구입니다. "앞으로도 오며 가며 자주 보자." 좋은 친구가 될 것 같은 예감이 듭니다. 이 녀석의 이름은 뭘까요?

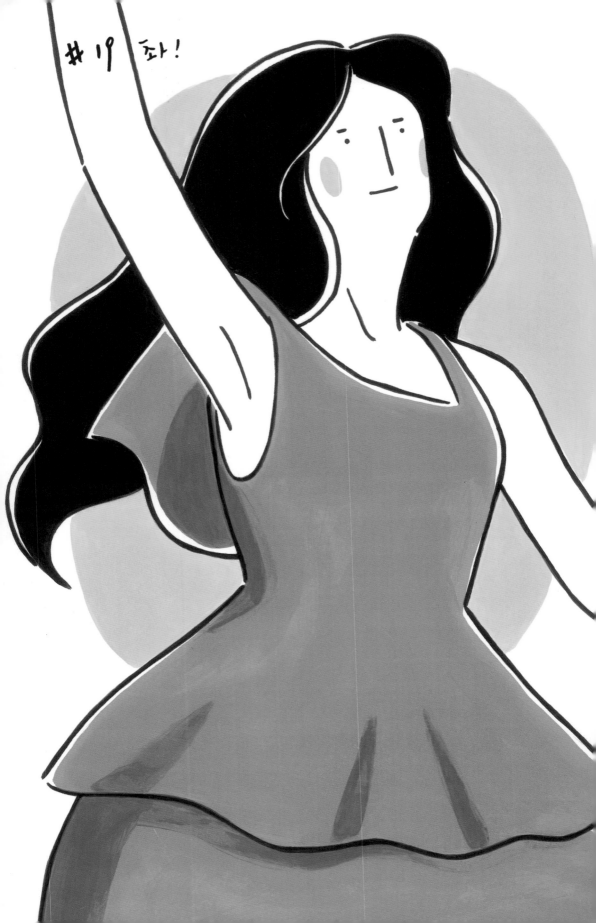

채색하기

0. 레드와 옐로우의 조합은 힘이 넘칩니다. 우리도 열정적으로 그려보아요. 촤!

버밀리온 틴트. 레드 오크. 옐로우 오크. 퍼머넌트 옐로우 라이트. 코랄 레드. 화이트. 블랙.

1. 작은 납작붓으로 검은 머리카락을 채색합니다.

[블랙] 블랙 단색으로 매혹적인 머리를 완성해주세요. 스케치 라인도. 머리카락 색깔도 블랙이어서 스케치 라인을 꽉 채우지 않고 흰 부분을 남기고 칠하면 답답해 보이지 않을 거예요. 흰 부분을 남기기 어렵다면. 일단 스케치 라인에 맞게 채색한 후 물감이 마르면 화이트로 라인을 그려도 좋아요.

2. 촤! 붉은 드레스를 채색합니다.

[버밀리온 틴트] 단색으로 강렬하게 칠합니다.

3. 붉은 드레스에 명암을 넣습니다.

[레드 오크] 팔을 든 쪽 옆구리와 등 쪽의 그림자. 드레스의 주름 등에 명암을 넣습니다. 채색 그림을 참고해주세요. 명암을 넣으면 드레스에 생동감을 더할 수 있습니다. 레드 오크의 특성상 붓 자국이 많이 남을 수 있어요. 덧칠해주되 어느 정도는 자연스럽게 두어도 좋아요.

4. 집중되는 느낌을 주기 위해 둥그런 배경을 그립니다.

[옐로우 오크+퍼머넌트 옐로우 라이트] 붓 자국이 많이 남을 거예요. 깨끗하게 칠하고 싶다면 물을 많이 섞어 묽은 상태로 여러 번 덧칠합니다. 붓 자국이 조금 남아도 괜찮다면 두껍게 한두 번만 칠해도 좋아요.

5. 메리의 볼을 그립니다.

[코랄 레드+화이트]

6. 스케치 라인을 정리합니다.

[블랙] 둥근붓 또는 포스카 마카로 그립니다.

Color Chip

 머리카락

 드레스

 드레스 명암

 배경

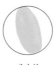 메리 볼

Mary's Letter

자신의 감각대로 리듬에 몸을 맡기는 사람들이 예전부터 참 매력적이라고 생각했어요. 분명 같은 조건의 신체를 가졌는데 어쩜 그리도 다른 매력을 가지고 있는 것인지. 그런 분들을 보면 상상해보고는 합니다. 나도 가능할 수 있을까. 촤!

채색하기

0. 수풀 속의 메리를 그려볼까요.

레드 오크, 옐로우 오크, 옥사이드 그린, 올리브 그린, 퍼머넌트 옐로우 라이트, 시아닌 블루, 코랄 레드, 화이트, 블랙.

1. 머리카락을 채색합니다.

[레드 오크+옐로우 오크] 앞머리 길이는 연필 선을 지켜주세요. 머리숱이 너무 많아지면 곤란해요. 머리카락과 옷 색깔이 비슷하니까 옷까지 칠하지 않도록 합니다.

2. Keep Calm. 작은 납작붓으로 머리카락에 어두운 명암을 넣으세요.

[1의 색+레드 오크] 귀 뒤쪽으로 넘긴 머리카락과 구불거리는 머릿결을 표현하기 위해 어두운 명암을 줍니다. 면적이 작으니 차분하게 그립니다.

3. Keep Calm. 살짝 보이는 상의도 칠합니다.

[레드 오크] 채색 그림을 참고해주세요.

4. Keep Calm. 수풀을 색으로 채웁니다.

네 가지 색으로 무성한 수풀을 그릴 건데요. 조금 헷갈릴 수 있으니 이렇게 해보세요. 물감을 섞은 후, 채색 그림과 비교하며 그 색이 있는 곳에 조금씩 물감을 묻힙니다. 그러고 나서 하나씩 칠해주세요. 물감 조색 레시피와 기준이 되는 이파리들은 아래와 같습니다.

[옥사이드 그린+올리브 그린+화이트] 이파리1. 메리가 손을 올린 이파리 색입니다.

[옥사이드 그린+퍼머넌트 옐로우 라이트+화이트] 이파리2. 메리의 왼쪽 턱 아래의 이파리입니다.

[퍼머넌트 옐로우 라이트+시아닌 블루+화이트] 이파리3. 메리의 손등 위쪽 이파리에요.

[화이트+퍼머넌트 옐로우 라이트+옥사이드 그린] 위의 색을 채우고 남은 부분에 채색합니다.

5. 볼을 채색해주세요.

[코랄 레드+화이트]

6. 스케치 라인을 정리합니다.

[블랙] 둥근붓 또는 포스카 마카로 그립니다.

Color Chip

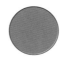

머리카락

어두운 명암

옷

이파리 1

이파리 2

이파리 3

나머지 이파리

메리 볼

#20 식물원

Mary's Letter

'정글 숲을 지나서 가자, 엉금엉금 기어서 가자~'라는 노래가 절로 생각나는 그림이에요. 초록으로 뒤덮인 수풀에서 빼꼼히 나타난 메리입니다. 식물을 사랑하는 메리일까요.

Editor's letter

그리는 분들이 남긴 글들을 열심히 읽고 조금 바꾸었습니다.

두 권을 따로 묶고, 컬러링북은 한 장씩 떨어지도록 제본했습니다.

바라시던 대로 더 나아진 것이기를, 바랍니다. **민**

책 한 권에는 수많은 사람의 고민과 손길, 노력과 마음이 오롯이 담겨 있습니다.

모든 책이 그렇지만 **Merry People**은 특히 더 그랬습니다. 고민이 깊은 만큼 결과물은 단순하고

명료해지는 것 같습니다. 많은 이들의 마음과 시간이 담긴 이 책이 여러분의 즐거움이 되기를 바랍니다.

그러면, 정말 좋겠어요. **희**

메리들의 스무 가지 즐거운 순간이 담겨 있습니다. 당신의 '메리'한 순간은 언제인가요?

저는 주말 아침에 집에서 드립 커피 내릴 때! **애**

Merry People

1판 1쇄 발행일 2018년 12월 25일
1판 4쇄 발행일 2020년 12월 22일

지은이 이민경
발행인 김학원
발행처 (주)휴머니스트출판그룹
출판등록 제313-2007-000007호(2007년 1월 5일)
주소 (03991) 서울시 마포구 동교로23길 76(연남동)
전화 02-335-4422 **팩스** 02-334-3427
저자·독자 서비스 humanist@humanistbooks.com
홈페이지 www.humanistbooks.com
시리즈 홈페이지 blog.naver.com/jabang2017
디자인 스튜디오 고민 **용지** 화인페이퍼 **인쇄** 삼조인쇄 **제본** 정민문화

자기만의 방은 (주)휴머니스트출판그룹의 지식실용 브랜드입니다.

ⓒ **이민경, 2018**
ISBN 979-11-6080-189-7 13650

이 도서의 국립중앙도서관 출판예정도서목록(CIP)은 서지정보유통지원시스템 홈페이지
(http://seoji.nl.go.kr)와 국가자료공동목록시스템(http://www.nl.go.kr/kolisnet)에서
이용하실 수 있습니다. (CIP제어번호: CIP2018039157)